國 際 超 前 衛
Transavantgarde international

1　奇亞,《小魔鬼》, 1981

2　奇亞,《吉諾亞》, 1980

3　奇亞，《兒子的兒子》，1981

4　奇亞，《裝飾露營》，1982

5　古奇，《聖殤》，1980

6 古奇，《瘋狂的畫家》，1981-82

7 古奇，《你不應該說》，1981

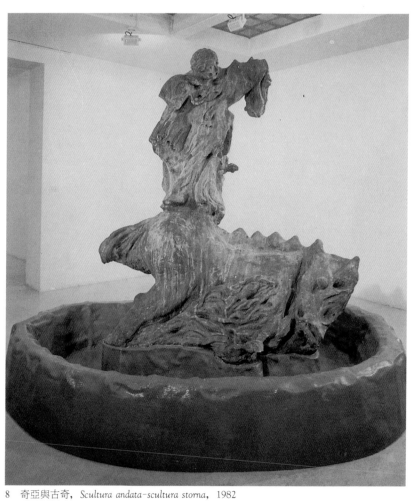

8 奇亞與古奇，*Scultura andata-scultura storna*，1982

9　克雷門蒂，《司四季、秩序、正義、和平之女神》，1982

10 克雷門蒂,《傳統主題》, 1980

11 克雷門蒂, *Dakini*, 1980

12 克雷門蒂,《十四站系列IV》, 1981

13 德・馬利亞, *Trase vierno*, 1979

14 德・馬利亞，《無題》，1981

15 德・馬利亞，《詩之屠殺場》，1980-81

16 帕拉迪諾，《關閉的花園》，1982

17 帕拉迪諾，《偉大的祕法家》，1981-82

18 帕拉迪諾，《無題》，1982

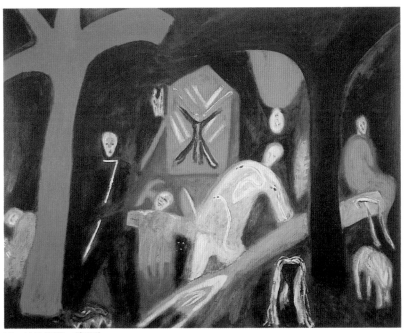

19 帕拉迪諾,《無題》,
1981

20 麥克林,《無題》, 1982

21 麥克林,《臘腸街上的另一晚》, 1982

22 狄斯勒,《無題》, 1981

23　狄斯勒,《無題》, 1981

24　舒馬利克,《無題》, 1980

25 舒馬利克,《朋友——來自木頭》,
1980

26 范·霍克,《碗與中國燈籠》,1982

27　克爾克比，《無題》，1981

28　克爾克比，《無題》，1979

29　巴塞利茲，《詩人》，1965

30 巴塞利茲，《窗中之星》，1982

31 巴塞利茲，《裸男》，1975

32　巴塞利茲，《給賴利之 B.》，1967

33　魯佩茲，《愛麗絲在仙境，「你不知道很多」，女公爵說》，1981

34　魯佩茲，《蘆筍田》，1966

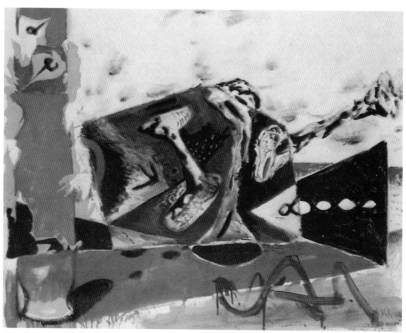

35　魯佩茲，《超現實構圖IV》，1980

36　魯佩茲，*Lüpolis Dithyrambisch*，1975

37　基佛，《波蘭尚未失敗》，1981

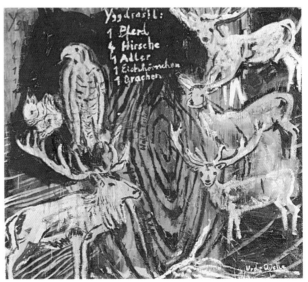

38　基佛，《宇宙樹》，1978

39 基佛，*Wohurdheid*，1982

40 印門朵夫，《我們應該高興》，1981

41 印門朵夫,《議會》,
1978

42 印門朵夫,《C.D.
ⅩⅣ——四馬二
輪戰車》, 1982

43　潘克，《無題》（局部），1982

44　潘克，《革命》，1965

45　潘克，《艾德勒五世之世界》，1981

46　潘克，*Standart*，1970

47　波爾克，《愛麗絲在仙境》，1971

48　波爾克,《無題》, 1972

49　波爾克, *Kathreiners Morgenlatte*, 1980

50　阿爾拜羅拉，*Dromas*，1981

51 阿爾拜羅拉，《蘇珊之哨衛》，
 1982

52　加胡斯特，《無題》，1981

53　加胡斯特，《無題》，1981

54　波洛夫斯基，在巴塞爾美術館（Kunsthalle）之裝置，1981

55 波洛夫斯基，寶拉・古柏畫廊之裝置，1980

56 波洛夫斯基，《在 2559701 之馬達心靈》，1978-79

57　札卡尼奇，《搖擺舞者》，1981

58　札卡尼奇，《翠綠總辮》，1981

59 札卡尼奇,《豹》, 1982

60 庫須納,《獅身人面像之歌》, 1981

61　庫須納，《雙環》，1979

62　庫須納，《更多小仙子》，1980

63　庫須納，《日炙的》，1980

64　薩利，《開一間雜貨店或造一架飛機》，1980

65　薩利，《繪畫第四號》，
　　1982

66　薩利，《老的、新的與不同的》，1981

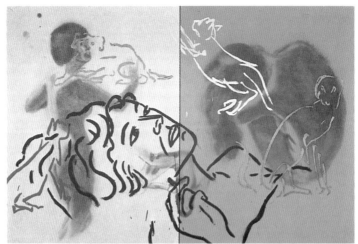

67　薩利,《自我出現以來第四個》, 1980

68　許納伯,《自怨畫之模特兒》, 1981

69　許納伯,《冬天》, 1982

70　許納伯,《槳：給初入社會而嚐受恐懼者》, 1981

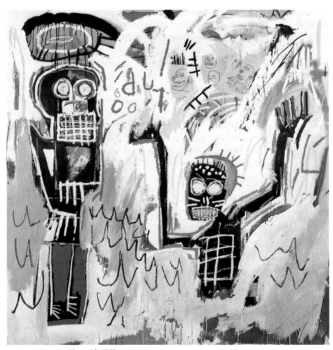

71　巴斯奎亞特，《無題》，1982

72　巴斯奎亞特，《無題》，1981

73 羅森柏格,《龐蒂亞克》, 1979

74 羅森柏格,《白山》, 1980-81

75　羅森柏格，《玫瑰》，1980

76　羅森柏格，《補綴》，1982

77 阿福里卡諾,《影子第三號》, 1979

78 麥克康內爾,《玎瑠》, 1980

79　史帖拉，*Thruxton*，1982

80　朱克，《船之跳板》，1978

81 莫利，《金剛鸚鵡，孟加拉虎與鯡鯢鯉》，1982

82 隆哥，《無題》，1981

83 勞森，《無題》，1982

84 葛路伯，《傭兵》，1979

85 費洛,《朱尼歐》, 1981

86 菲雪,《壞男孩》, 1981

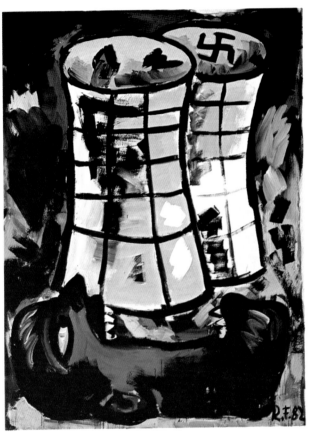

87　費庭，《兩個哈里斯堡》，1982

88　沙樂美，《寒冷》，1979

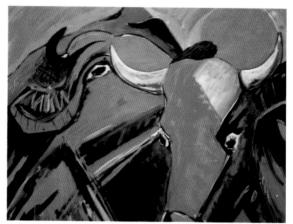

89　辛默,《牛頭》, 1980-81

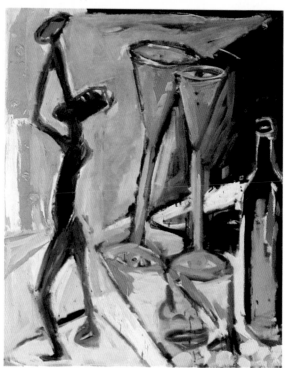

90　米登朵夫,《我頭裏的杯子》, 1981

91　科伯林，《一大窩幼雛》，
　　1981

92　聖塔羅莎，《黑紅金II》，1982

93 傑爾馬納,《日耳曼語的》, 1982

94 龍哥巴帝,《無題》, 1981

95 弗爾突納，《冷駱駝》，1981

96 德西，*Agnus*，1980

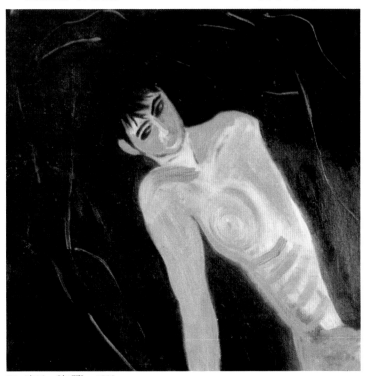

97 密里，《無題》，1982

98　貝爾提，《誰在乎？我吻你的唇，沙樂美……》，1982

99　甘塔路波，《無題》，1981

100　哈卡，《黃色比基尼》，1982

101　艾斯波西托，《無題》，1981

102　卡諾瓦,《搖擺》,1979

103　史波爾底,《百年戰爭》(局部),1980　　104　勒伯安,《飛馬》,1980-81

105　基夫，《與一位心理分析師談話：夜空第一一三號》，1981

106　迪米特里熱維奇，《如果掉落一片羽毛我們仍然能飛》，1981

107 柯林斯,《過往時光之回憶：短暫邂逅於波昂》, 1982

108 瑞哥,《小女孩愛現》, 1982

109　韓特，*Manaene*，1982

110　藝術與語言，《在城市公園中被一陌生男人攻擊：一個垂死的女人：以嘴描繪》，1981

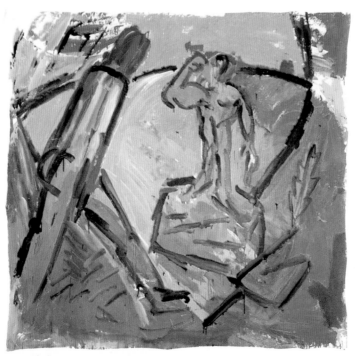

111 安慶恩，《兩個海邊的人》，1981

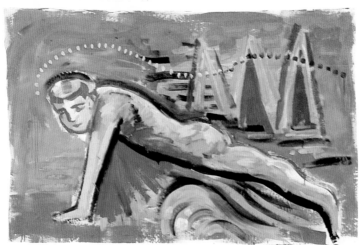

112 莫斯巴赫，《伏地挺身》，1981

113　克寧康，《無題》，1979-80

114　迪荷莎，《改變》，1982

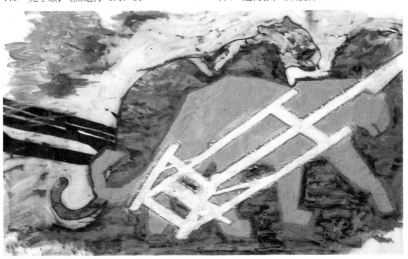

115　葛拉夫，*Ozow*，1981

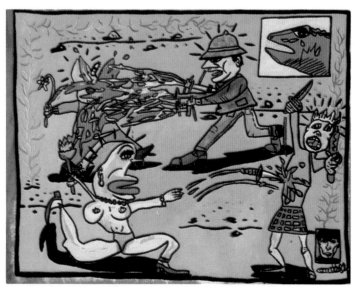

116　貢巴斯，《無題》，1982

117　布朗莎，《無題》，1981

118　波阿思宏,《無題》, 1982　　119　布雷,《無題》, 1982

120　E.A.C.A.,《祖母的畫家》, 1982

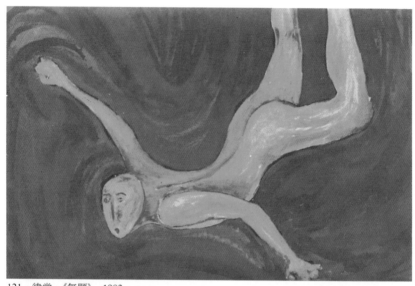

121 律當,《無題》, 1982

122 馬德宏,《無題》, 1982

123　度德阿，*Zeeslag*，1981

124　斯旺能，《無題》，1981

125　普遍意念，《三女神》，1982

126　梅格士，《奧賽羅中一場景》，1981

127　寇基，《批判之雞》，1981

128 微塔沙婁,《夢出場》, 1981　　　129 華生,《繪塗之一頁》, 1979

130 莫瑞,《幻想之飛航》, 1981

131 拉維特，《阿努畢斯結婚》，
1980

132 桑宋，《懸吊之襪子》，1981

133 米修里,《無題》,1982

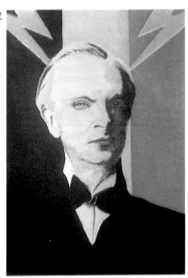

134 卡迪須曼,*Rachel*,1980

135　格舒尼，《文生效應》，1981

136　阿羅維蒂，《駱駝第一次》，1980

藝　術　館

遠流出版公司　　　　吳瑪悧／主編

Transavantgarde International
Copyright ©1982 by Giancarlo Politi Editore
Chinese edition © 1996 by Yuan-Liou Publishing Co., Ltd.

藝術館 | 29

國際超前衛

著者／Achille Bonito Oliva et al.

譯者／陳國強等

主編／吳瑪悧

封面完稿／林遠賢

責任編輯／曾淑正・何定照

發行人／王榮文
出版／遠流出版事業股份有限公司
台北市汀州路三段184號7樓之5
郵撥／0189456-1
電話／(02)3653707
傳眞／(02)3658989

著作權顧問／蕭雄淋律師
法律顧問／王秀哲律師・董安丹律師

排版／天翼電腦排版印刷股份有限公司
電話／(02)7054251
製版／一展有限公司
電話／(02)2409074
印刷／永楓彩色印刷有限公司
電話／(02)2498720
裝訂／晨捷印製股份有限公司
電話／(02)2405505

1996年1月1日　初版一刷
行政院新聞局局版台業字第1295號

售價360元
缺頁或破損的書請寄回更換
版權所有・翻印必究
Printed in Taiwan
ISBN 957-32-2752-5

國際超前衛

TRANSAVANTGARDEINTERNATIONAL

ACHILLEBONITOOLIVA 等著 ◎ 陳國強等譯

R 1 0 2 9

國 際 超 前 衛
Transavantgarde International

◆ **目 錄** ◆

現代繪畫概況

奧利瓦・超前衛

超前衛（Trans-avantgarde）已是當代藝術討論中的常用詞，超前衛藝術為近二十年（尤其是八〇年代）的西方藝術留下理論與實證。這一切的創造者——義大利藝術批評家奧利瓦（Achille Bonito Oliva）不但從事藝術批評、籌畫展覽，還在羅馬大學教授當代藝術。他不認為他所過的是藝評家的生活，而是知識分子的冒險。早在一九七一年，奧利瓦就已顯露出矯飾主義（Mannerism）式的感知，在他這一年的著作《魔術的疆界》（*Il Territorio magico*）裏討論了他所發現的皮薩尼（Vetton Pisani）和德・多米尼其斯（Gino De Dominicis）這兩位當時不被重視的藝術家，並認為現代藝術的意念從矯飾主義開始。一九七三年他在羅馬主辦的一個名為「當代」（contemporanea）的展覽，打破了「語言學達爾文主義」（Linguistic

Darwinnism），這令當時的藝評家們感到極為不安。這個展覽在慕尼黑博物館一九九一年出版的一本書中被再次提出討論，該書選擇了自一八九九年維也納分離派至今的三十個重要展覽。一九七五年〈歐洲·美國〉（Europa/America）一文，奧利瓦更為明確地比較了兩種前衛的不同精神面貌。一九七八年在《三或四位乾旱地帶的藝術家》（Ire o Quattro Artisti Secchi）的畫册裏，奧利瓦注意到古奇（Enzo Cucchi）、奇亞（Sandro Chia）等年輕藝術家。一年之後，他寫成著名的《義大利超前衛》（La Transavanguardia Italiana），不但創造出超前衛這一名詞，還預言了奇亞、克雷門蒂（Francesco Clemente）、古奇、德·馬利亞（Nicola De Maria）及帕拉迪諾（Mimmo Paladino）等五位藝術家的成就，並產生比較具體的理論。一九八〇年，這些藝術家宣言式地在「威尼斯雙年展」展出，立即被譽為超前衛的代表人物。奧利瓦除了繼續在理論上支持這些藝術家，更不斷擴大超前衛的範圍；一九八二年，這本《國際超前衛》（Transavantgarde International）問世，奧利瓦在推進其理論的同時，獲得義大利老一輩藝評及藝術史權威阿爾幹（Giulio Carlo Argan）的肯定，以及歐美各國藝評的回響。由於國家與民族性的差異，這些藝評在某些觀點上有別於奧利瓦的超前衛，但基本的方向和精神則是一致的：他們重新以繪畫和雕塑（主要是繪畫）這類傳統方法為手段，自主地與七〇年代的國際主義主流藝術決裂。

義大利七〇年代占統治地位的「貧窮藝術」（Arte Povera）有些接近美國的「觀念藝術」（Conceptual Art），他們反對在藝術創作中運用傳統方法和主題，常用的表現方法是「偶發」（happening）和「裝置」（Installation）。超前衛藝術家不顧當時主流藝術運動對於繪畫的詛咒，遵循自己的原則不再希望按照現代前衛藝術的線性發展，正如奧

利瓦在本書一開始就指出的：「如果說，二次大戰後不同形式的前衛主義，大都沿著根植於二十世紀初那些偉大運動的「語言學達爾文主義」觀念演化發展，那麼超前衛則在此界限之外，以游牧的姿態，主張過去所有語言的可轉換性。」這表明超前衛在態度和方向上與過去現代藝術的差別，前衛藝術在一個烏托邦的傳統裏，每個新運動都必須是之前前衛運動的延續，這種直線性的發展使前衛藝術永遠朝向前方。但超前衛的藝術家們背棄這種發展，他們既敢於面對未來，也勇於回望過去，開始隨心所欲地混合藝術史上自己所欣賞的各種風格。從他們的作品裏，可以看到與在藝術中的重新發現有著密切的關係，但這不是傳統的重複，也沒有明確的指標，他們只是遵照自己的直覺和想像。以義大利超前衛藝術家為例，他們不但參考、使用本身的傳統藝術風格，也把藝術經驗與對當代生活的感受、經驗結合起來，最後我們在畫面上看到的象徵性符號，往往就是人們當今生存狀態的隱喻。

　　超前衛藝術家挪用了各種歷史、流行甚至非西方的意象。「不同風格之連接產生了一系列意象，一切皆在轉換或進展的基礎上運作，是流動而非預設的，並且以突然跳躍的方式移動。」這種「片斷創作意謂著比較偏好於感性之波動，而不太喜歡單一意識形態的內容。」他們的作品大都具有游牧性、敘述性、諷刺性、隱喻以及不連貫等特質，並且是在折衷的不安定領域裏工作，這類似的折衷主義，在歷史上有跡可尋，義大利「十六世紀的矯飾主義顯示了有可能引用文藝復興的透視學，折衷使用文藝復興的偉大傳統……超前衛令這種類型的感知復甦……。」

　　如果我們對於各個歐美國家的傳統與現代的文化藝術歷史有所了解，則更能夠理解及感受超前衛作品的訊息和內涵。超前衛藝術家引

用很多傳統繪畫圖象，但在觀念上卻是不一致的，他們回顧數百年的藝術史，時空比現代主義大，且又有各國傳統的相互影響，再加上這本書自一九八二年出版至今已經十四年，無論是奧利瓦還是書中的藝術家都有變化；他們的作品已不同以往，如果能夠看些超前衛藝術家的近作，再加以比較，一定更有收穫。

從義大利超前衛到國際超前衛，美國藝術的領導地位逐漸結束，「繪畫」這一傳統媒介再次成爲一個在世界範圍內被人們關注及討論的焦點，同時，地方性、區域性的研究也引起人們的重視。這一義大利經驗，是值得研究和借鑒的。

陳國強

國際超前衛

奧利瓦

過渡的藝術

　　當今文化界最新一代的藝術是超前衛（trans-avantgarde），它視語言為過渡的工具，從一件作品到另一件作品，從此風格至彼風格的航道。如果說，二次大戰後不同形式的前衛主義，大都沿著根植於二十世紀初那些偉大運動的「語言學進化論」觀念，演化發展，那麼超前衛則在此界限之外，以游牧的姿態，主張過去所有語言的可轉換性。

　　七〇年代的藝術沿著馬塞爾・杜象（Marcel Duchamp）的道路嚴謹地發展，藝術作品有著非形體性以及不具個性技法的特點，然而這兩種傾向因手工繪畫的再興而被超越，這種技法之愉悅，使繪畫傳統再度回到藝術之中。超前衛推翻藝術中的進化觀念，因為這導致觀念的抽象化，它質疑之前藝術直線式發展只是多數可能性中的一種，且注意起那些被捨棄的語言。

不再企圖悲憐地維護一種不可能且不實際的整體神話。

以斷片創作意謂著比較偏好感性之波動，而不太喜歡單一意識形態的內容。這些波動必然是不連貫的。它們引導藝術家走向一種由無數偶發語言所造成的作品，而超越了詩歌的邏輯統合。斷片是一種熱中於分裂之表徵；它們渴望著連續突變的信號。

當藝術家回到藝術中心的時候，這種連續突變成為可能，作品則成為感性變換交流的集中地。然而這種感性並不摒除內心的情感，也不排斥理智與文化間的張力。事實上，作品在其本身中凝聚了其他作品的文化與視覺記憶——並非作為一種引用，而是對先前語言度量尺之流動和轉換的實現。

在計畫邏輯之外，而在開放重現的藝術史的觀念領域之中，斷片提出了逐片建構意象的可能。由於意識形態的戒律式微，之前語言模式的摒除亦消退。再度採納這些模式暗示了一種二重奏以及一種因語言衝突而活化之對決的可能性。斷片顯示出以良性之不連貫性注入作品的選擇自由。

藝術家匯集了許多流派的意象，作為引導創造動力諸多因素中的觸媒。後者成為新作品的主題，而藝術家則成為感知的傳達媒介，經由轉換而導向作品以及最後的結果。簡言之，這是創作過程的成果，再現一種時代的執行規範，而那是在觀念藝術（conceptual art）的過程中所失去的。

敏感性的不連貫亦導致不同的意象以一種從不自我重複的實踐結合在一起。這些意象有著具象及抽象的符號、豐富的材料與色彩的外表，作品總是要求不重複，且從不服從於標準化，因為藝術家和他表現方式之間的關係是不可重複的。

這種特徵也使作品成爲無時間性，就永遠無法在現時代表藝術家而言，可以說它成爲藝術創作可感知斷片的徵兆。敍述與裝飾是作品的外貌，使它遠離單向功能的義務之立場。

敍述是一種張力，企圖傾向極爲顯露的外衣以自我呈現進而吸引外界對它的注意。裝飾是一種風格標誌，在抽象與奇異的重複圖案中找到創造幻境和不定性畫面的途徑，不要求強加於它自己的意義。在這兩種情形之中，意象皆從傳統含意中解放。它仍然是象徵的一種凝結之結果，一種隱於它所佩戴的視覺形式面具之後的概念的意旨。然而，在新一代的作品中，它並未在其自身中凝結一種強烈的意義——它並未傳達一種明顯的意念。它是一種「迷亂的意象」，不再以傲慢的方式展現產生自特別情況之沉澱，而是表露一種少數存在的宣言態度。

少數性是創造性作品的一項明顯特徵。它是一種解除迷信的心態的成果。作品有意缺乏性格，它不持英雄的態度，而且也不回想模範的情境。相反地，它表現了與個人感知有關的，以及飾以諷喻和若即若離之冒險所界定的小型事件。

新藝術因而違反了希望它作爲一種意義工具之一般功能。它具有自由意志以突發奇想，來敍述感性之內在狀態而不必暗示心理狀況。

這種藝術呈現一種既明顯又含蓄的諷喻成分。明顯地，它來自於所呈現的事件之纖巧，使作品服從一種細微的敏感性，至於不將任何事物戲劇化，乃因其不具歷史能量所致。一種良性的歷史潰散純化了所有象徵的或意識形態的原子價（valence）＊之語言，有利於自由流

動與可互換之使用。含蓄地，諷喻元素是因爲將作品當作意義連續轉換的道路而產生，這條無盡的鎖鏈追隨影像之旅而經過大大小小的歷險，自一種逆轉解放。這種逆轉是由傳統含蓄之立場產生的特別是較爲諷刺轉喻的立場，而因此能夠不受限於象徵能力。意象通過其強烈意義的中和而運作，成爲抽象與具象並蓄而呈現的場合。

在一種以水平式的不偏不倚的態度來看待語言的持續觀念中，一切事物皆可作爲記號捕捉的對象。剝奪語言之意義總是意味著什麼；在此它是一種心理的徵兆，不再顯示偏好，而傾向於視繪畫語言可以完全相互對換，將其從固執與狂熱中移往一種在不定性中發現價值的實踐。

如果每種語言皆有它自己內在的典範，或是敍述的能力，則它的喪失也導致了與其互爲因果的意識形態的缺乏。

作品呈現了一種有意由不同種類事物所構成之結果，對色彩與材料開放，同樣也對具象和抽象的符號開放。愉悅原則取代了現實原則，現實原則在此被理解爲藝術活動所奉行的節約傾向。作品成爲一場奢華的表演，不再傾向節約而傾向浪費；而且不再認同一種可利用的特別保留。

不同風格的連續產生了一系列意象，皆在轉換與進展的基礎上運作，是流動而非預設的，並且以突然跳躍的方式移動。在每一階段，意象皆游移於創新與因襲之間。所謂因襲，是當語言被接納爲一種風格時，藝術家恢復此記號在表面上而非其意義的使用；創新則經由語言之差異與半諧音 (assoance) 連續而不可預料的交會引發，不會造成不和諧或傷痕，也不會決定視覺混亂之場域，而是建立了意外流露的可能性，藉由一種輕快的感覺能力而使其生動地相互輝映。這總是由

意象內部——即感性輻射中心出發，因此創新並非外顯或粗糙的語言，它的原創性是在於這些交會與延綿下的情感、文化及潛在觀念。

另一種直覺的因襲性層面，在於視覺語言之使用緊緊繫於記號、素描、色彩以及圖畫空間，並視外在空間爲其所延伸的潛在區域，而作品之斷片却未反映其中的差別。

但作品並非形式的拼湊；一個意象總是一項成果。從定義上說，形式將觀念與視覺符號融於一個不可分的單位，意象成爲一種概念的變形，利用各種具有差異的具象外觀來呈現一種觀念。

爲了令這個沒有負擔的過程運作自如，意象提供了一種張力，那完全以一種由易動性和小筆觸構成的愉悅變動爲基礎。注意力絕非與關切或聰明有關；它毋寧是一種掌握作品所採用之各種性格間之關係的能力。

事實上，作品具有一種因使用流利語言而產生的內在不穩定性，來自於形成最後有機組合之斷片。它在一種超越時間且具普遍性的交織中，結合了熱與冷、具體與抽象、日與夜。作品因爲解放於作爲藝術理想整體的風格化了的僵硬，失去其傳統之穩定，如今反而充滿著各種不同來源之張力，而無法採用其沉著靜定的詩意來解釋。如果它具有意義，這個意義乃是分散的注意力，是一種如扇狀開放的敏感性，幫助並鼓勵無數的漫不經心。轉喻之使用允許意象採用一種前進地發自語言內在系統之流動意義，經由視覺的半諧音和記號之變通，而使作品建立其場域，無疑地，它能從可變關係之潛能中引出其價值。轉換特性之強調如今使不確定與不穩定之意義成爲可能，由連續的記號鏈構成，而不是按照可預知且僵硬的機械運作。

如此，意義成爲迷亂的、稀釋的、相對的，並與漂浮於復用許多

記號系統後的另類語意實質有關。結果作品產生了一種溫暖感，毫不專斷地陳述，也不訴諸意識形態之固定性，而是溶解於多向的分叉中。

2 歐洲：藝術之少數意識形態

當前藝術重新再發現了一種對其本身價值的熱中和自覺，這似乎是政治大行其道的七〇年代所失去的。如今，經驗再度檢驗藝術家，如果他試圖贏回以往的社會角色，就必須以此屬性作為賭注。近幾年來的某些基本經驗指向過去的文化絕非巧合，例如指向較為表現主義的以及浪漫主義之抽象變形；這導致具異議性而不至於犧牲繪畫樂趣和自身角色尊嚴的藝術。在我們生活的後科技時代中，這能夠再度探行「個人的」，而避免大眾媒體去人格化使用所導致對高度寫實主義之稀釋。新一代的藝術並未混淆瓦解的政治教條和每件藝術作品不可或缺的批判意識之解體。

藝術甚至反抗其自身之現狀，如果這些現狀使它改變至喪失其展望價值的態度。藝術的強度張力甚至在現狀之上而面對未來。如此，

藝術家再次發現了一種良性的創作孤寂，一種「少數感」，而使他將少數人之社會觀凝聚於個人的創作需要上。

這是因爲藝術的向心性而能保留這種態度。意識形態教條的崩潰，導致了專注於羣眾迷信的社會教條也隨之崩潰。藝術變得具異議性，且公然反抗保證並實現個人願望的社會。

以六〇年代的角度而論，近代有著一種回望歷史的態度，這是受到政治觀念爭論之影響所致。這種觀念曾將以前的藝術家帶到一種開放的社會化，導致強調集體的立場與詩學聚合於他們的作品中。藝術家將他們自己範限於同類的文化領域中，這有部分決定於主控的政治。

七〇年代中期，由於特殊性再度被接受，藝術家以向心立場取代離心立場，以求得一個只有藝術作品的中心。在這個領域裏，藝術家孤單但非孤立。這種確定性，允許年輕藝術家考量表現主觀性之價值爲恢復統一的來源，與其先輩所實踐之主體性的分解正好相反。

在畫面之外的擴張，是基於將藝術社會化達到一種較寬闊視野的試圖。藝術家賦予其本身角色一種屬於「共同體意識形態」的定義。重建繪畫王國，當然並非意味著將圖畫限於其框架內，而是基於一種衍生自「少數意識形態」的不同態度之經驗——假如還能夠用意識形態來談論它的話。

由藝術的表現經驗所造成的差異奠定了價值，因爲它容許藝術家的少數表現——「少數」是因它是個人的——成爲一種社會呈現，縱使它具有個人之氣息。因此藝術家脫離了已被政客們的教條封壓並將之導入集體慾望的無名汪洋之主觀性的稀釋。藝術現在甚至更縮小其餘地，將少數感減低至「個人」之熱望——這裏並不是在指隱私，因爲藝術裏不存在隱私。這種主觀性的稀釋與歷史及當下的關係，觀察且

撕裂了藝術的中心位置：在這裏，個人是羣眾的承擔者，藝術家則是
其本身慾望的承擔者。藝術之新力量恰是產生於這種張力，以數量關
係轉爲強度關係，將作品從社會邊緣帶回到個人中心，以意象之創造
需求取代模糊而難以界定的社會需求。藝術經驗不再負罪，而被稱頌
爲一種能擴張的運動、人類學理的張力以及與自我及外在空間具有彈
性的關係。少數意識形態驅使年輕藝術家創立顧及隱埋於藝術史中之
少數藝術家和時期的另一種層系。藝術產生自一種反教條之彈性而引
發出游牧性與敏感能力，這是一種訴諸情感的傾向，只能以同以往相
反的經驗來保存。

美國：豐盛的藝術經驗

清教徒般的道德基礎支撐著六〇與七〇年代前半葉的美國藝術。它評估作品本身的價值而不論創作者的品德。無個性（impersonality）通過藝術經驗，反映出冀求將藝術品的製作置於與他類型產品平等的基點上。這種無個性經由幾何之大量使用而凸顯。

極限（minimal）與觀念藝術的減約過程都傾向削減與抹煞主觀性痕跡，乃是企圖使用美國城市人造風景整合作品的結果；這樣的人造風景是由抽象功能以及摩天大樓之冰冷垂直線條和飾以裝飾元素的基本形式所組成。

幾何狂熱和觀念抽象產生了適合這種景觀的藝術典範：極限繪畫、極限雕塑，及有關藝術理論之推衍，全以解析之渴望支撐。藝術遵循著語言的達爾文主義（Darwinism）之刻板途徑，避免從其演進的計畫偏

離。這種創造經驗的清教徒式嚴謹導致視覺上無意義的重複，而在其自身之抽象且經測定的容量中，發現一種直接回應工業生產的規範感。

美國社會結構的瓦解說明了這種心態是多麼抽象，因而驅使最近一代的藝術家捨棄這種立場，走進一種不同的藝術領域。這個領域是基於推翻先前的道德主義（moralism）設想，轉為支持一種對恢復意象、繪畫樂趣、手繪技術，以及與工業生產有關之演練的開放與其意願的態度。

觀點是相反的。它從完全是分析的變成是綜合的，準備恢復藝術中之物質及表現層次，也就是主觀形象。這種復用經由採取有變化之技法而產生，不再被僵硬的詩學所限制。感覺層面再度開始在美國藝術中傳播，透過意象，連帶著表達不可感知念頭之樂趣以及與心靈相連之情感。

仍然戮力於哲學與宣言驗證之前期藝術，其簡約形態為那些不再剝奪自己任何樂趣的藝術家所替代，這些藝術家甚至也不剝奪那聲言和主張自己主觀性的樂趣。這種轉變是通過一種具有可相互變換性而產生的構圖技巧而產生的，它容許一種表現彈性、一種個性之可塑性，現在被視為一種連續演化之感性能量系統。這些全都成為可能，因為年輕的美國藝術家拋開了純屬盎格魯—撒克遜拓荒之清教徒倫理道德的外衣，而披上一種對所有文化開放、一種恢復記憶與主觀領域的藝術之享樂主義外衣。

因此，有必要重新定義藝術的觀念，而以豐盛和新物質性觀念取代減約與縮小的觀念。豐盛是生命力的象徵；它是產生行動繪畫的美國藝術傳統所持有的，使藝術家果斷地表現他們內在的衝動。而豐富亦表示採用多元風格之可能性，這在過去藝術經驗之幾何嚴謹中曾被

抑止。

　　裝飾與本質再現如今持續地交疊，這基於語言之混血，毫無羞赧地從裝飾通至幾何，從符號之重複通往多樣變化。藝術品不呈現其自身以外的事物，而是構成一種自立自足的真實，在任何情況中皆保持這種想法。豐盛也是一種能在自身空間中找到其產品能量的藝術特質：這種能量在歷史上似乎是美國社會與經濟景況所失去的；年輕美國藝術家表現上之自由，則歸功於他們推翻了藝術是以新的材料與技法實驗的想法。新實用主義現在凌駕了具有不斷實驗欲望特質的過時花樣，而注重意象形成之模式與過程。這新的類型側重於經驗、原創性，以及一種隨意的心態，那不是迷失在藝術計畫背後，而是自行表現於一種可變之創意中，開放給任何的不論是具象或抽象類型之具體呈現。

從前衛到超前衛

過程藝術的活力論（vitalism）與觀念藝術笛卡爾哲學（Cartesian）的精確，部分出於一種歷史境況的特定含意，其豐富的樂觀性以及擴張主義的、系統的安樂感，使藝術對於未來保有更好的希望。這種景況由一種歷史主義和理性主義的殘餘所造成，視歷史為朝向比較進步的社會與經濟平衡的通道。藝術在理想主義者的手中成為投射其成果空間的工具，這種成果放大了個人與社會感覺的領域，置自身於現實反映的對立之中。

就此而論，藝術保有一種功能的和功能主義（functionalism）的原子價，將之同化至主控的極權體系——政治、心理分析與科學的——從屬其本身觀點並依其計畫，解決世上負面的矛盾性。某些批判之假說具有道德觀壓抑而自虐的含意並非巧合，幸運地，這為少數藝術家

的作品所抗駁。這些批判的情形像清教徒一般頑強地發展出一種文化策略，目的在於令社會回復一種無庸置疑的神話和價值，並視語言之交戰爲這個系統的作戰工具。這類藝術亟需找尋一種公開宣告其態度的動機、資格與調整。

與其相關的顯著例子是「貧窮藝術」（arte povera），它感覺需要在其名稱上冠以「貧窮」這個形容詞。在此，貧窮之聲言的產生與西方社會形勢有關，乃針對富裕和消費主義而來。一種矯飾的聖芳濟式（Franciscan）及道德之張力瀰漫於這種思緒之中，稚氣地將藝術家打扮成游擊隊員。在六○年代的抗爭覺醒中，它宣稱一種藝術經驗的可能性，相應並隱喻於首先出現在歐洲和美國的游擊戰。因此，藝術自行解體以致裸裎於其概念之架構中。

剝奪自己創造樂趣乃至情慾主義（eroticism）的這種自懲自虐的態度，其結果是視藝術爲附屬於政治形勢之道德主義。基本上，六○年代的藝術家是由這種觀點而體驗了政治與自然的舞台。其教條態度認爲自然相對於壓抑而人造的社會環境來說，乃是再創與解放的參照標準。他們使用自然之經驗而賦予藝術一種政治的寓意。有時是天眞而具教誨性、簡單且具晚期未來主義的自然主義，幾乎瀰漫在所有「貧窮藝術」的作品中；自然被視爲是原生而純潔的情景，乃是能量的來源；與其相對的社會情景，則腐敗而過度建構。

矛盾地，六○年代這種顯然具有實驗性和彈性的藝術立場，似乎隱藏著對自然主義和政治教條之冥想的迷信，並由此產生一種道德觀的、穩定的態度，一種中產階級對戲劇性和倫理的愛好。由於這種教條立場的無彈性，藝術戴上了戲劇性的假面具，成爲政治教條正面反射的表徵。藝術成爲一處避難所，一個理想的未定之所，容許藝術家

自以為傲地避開世間功利主義的心態。面對一個各種功能均已固定的現實世界，藝術家天真地以「無題」（untitled）作品回應，意圖防止它們遭到任何世俗的壓迫。

為了增加這種未定性，六○年代藝術強調其對抽象與非具象語言的偏好，相信這種選擇能夠再次證明歷史上的抽象先驅之具前瞻性的啟示。

七○年代的藝術對於這種天真進行了修正，單就材料之純粹語法呈現而論，它揚棄了「貧窮藝術」的自然主義題材，而側重一種較為明智的文化態度。事實上，整個趨勢朝向再現，朝向一種具象敍述──這種敍述不再一味仿效自然，而是競相引用前人的作品。

具象形式之恢復使用，其用意在於壓制材料的純粹呈現，進而更有利於體現一種更大的文化發言權，並且因此獲得較大的自治權，而不受縛於那控制六○年代藝術心態的政治指令。七○年代的藝術開始一種反意識形態化的良性過程，推翻了視藝術為採用較少自發、較多沉思的調子，進而不斷實驗強制求新的過程，這種具有沉醉感的觀念。並非巧合，作品又開始有了題目，不再害怕尋求一種和世界溝通的關係，而採取一種朝具象而行的言語形式。

戲劇性衝刺之減弱，部分乃是因為一種諷喻語調的產生，以致作品脫離「貧窮藝術」所力求批判的那種具有野心並且天真地與世界衝突的過程。基於作品不剝奪觀者對其本身之存在與敍述的能力，反諷像激情般地藉著脫離而解放，加強了語言上的文學特質，並且提出一種更具有樂趣的可能性。

某些事情決定了七○年代的歷史形勢，這修正了樂觀主義和經濟擴張的先存文化組織。一九七三年以阿十日戰爭引發的能源危機令西

方經濟臣服，而一九七七年發展至極端的意識形態典範的危機，則橫掃了知識分子和藝術家。

被各種社會體系及其相關文化所期盼的遠景因而幻滅，產生一種不安的政治狀態，不能再提供清晰且具有方向的安適感。並非所有藝術家都能回應這政治、道德、經濟及文化的崩潰。有些人堅守著典型二次大戰後新前衛運動直線發展的視向，爲他們在效忠於歷史上前衛語言和意識形態典範所產生的不快的自覺，找到避難所與安全感。

其他人則反而留心歷史局勢之變化而發覺固守老舊的規範是迷信的，而這些現在則能從使其產生的制約中解脫出來。這種想揭露並超越絕對遵奉前衛實驗法則的欲望，正扎根於年輕藝術家，以及那些工作於五〇、六〇、七〇年代，其作品已表露出一種誠意和非教條態度的藝術家。

自然，那些先前曾發展出可能以藝術救贖現實之神話的藝術家，仍是老舊迷信的囚徒，他們受縛於一種從較早歷史觀點觀看是正確的、而如今則絕對不實際的立場。從前的野心阻止他們以開放的心胸和雪亮的目光注視八〇年代，然而兩者都是延續藝術冒險所不可或缺的。

有趣的是，這個迷信似乎也折磨著李歐塔(Jean-François Lyotard)的理論，他在後現代論題中反覆提及「災難」、「破裂」、「自相矛盾的語論」、跟歷史輸出有關的「不連貫與非直線進化」，以及和科學有關的「未知境界之產物」：這些用語似乎無疑地表示法國知識分子已拋棄笛卡爾傳統這悲哀而具歷史性的文化包袱。

就藝術而言，無論如何，無法將自己的前提歸於其結論。像曼海姆(Karl Mannheim)那樣，他似乎完全避免爲知識分子和藝術家尋求一個救贖的角色，像是一方面他們必須承認歷史和文化線性發展之斷

裂，而另一方面又必須躲藏在實驗的迷信背後以保全其靈魂。但是這二者怎會都有可能——當災難既被一般化又成為日常用語，而因此流失了任何活動和角色的意味？李歐塔，帶著邏輯學家和以全景眼光來看藝術品庭院的哲學家特有的笨拙，仍然緊緊抓住實驗主義者為之自負的美德，在其中尋找一個角色的可能性。這在其他歷史情勢中得以適切地被實行，但不幸的是，在他自己所形容的情況中卻是不切實際的。受撼於超前衛藝術中之功能主義的缺乏，他從中尋求庇護，回歸至產生於五〇年代的一種爭論層面。

那些年的文化爭論在於尋求一種不同的方式來看藝術與社會的關係：獻身與純粹藝術。獻身必須完全從新寫實（neorealism）垃圾和共產黨官僚中獲救，而藝術之自主則必須從新前衛運動中獲救；因此，一方面也是從具象乃至抽象藝術家中解放出來。

抽象藝術家理直氣壯地覺得自己非常親近文化的、國際的以及自由意志的傳統；這是一種歷史上的抽象和世紀初所有前衛運動的傳統。就此而論，實驗標示出作為一種前進態度表徵的抽象文化，以及作為藝術他律與從屬於政治訊號之具象文化間的巨大差異。

另一方面，歷史境況提供了未來較佳的希望，提供了經由以藝術修正現實的觀念來控制事件過程的可能性。基於此理，歷史上的前衛傳統是正確且自由地捕捉一種能夠緊扣社會轉型現象之創造性策略。相對地，具象之傳統聲明一種靜態且無彈性的現實，意象成為一個過於清晰而無法自我感知的簡約式世界顯影，並因而易於複製。簡言之，某些語言（抽象和具象的）之復用依然是一種定義完善的政治立場的徵候。然而現在呢？

在一種普遍化的災難中，恢復從前的聯想（實驗＝前進；具象＝

壓制或退縮）似乎不可能，因爲那種前進的想法已進入一種危機的狀況；前進的意含基於歷史主義的文化，這種文化亦曾經過左傾立場，尤其是共產黨的立場。假若社會轉型之計畫或典範不再存在，而歷史的發展也不再是所崇尚的線性發展，我們對未來是否尚有任何信念？

歷史結構的均衡在無訊號的情形下破裂了。沒有明顯的警示，怎麼可能以舒適的實驗主義港口作爲掩護？問題不在干戈鬥爭的歷史，而在於拓寬創造空間，加大文化修正範圍與再塑藝術的創作性格。

超前衛是現在唯一可能的前衛，它在藝術家謹慎選擇之種種背後保有其歷史遺產，附帶能令其組織豐富的其他文化傳統。對前衛運動「語言達爾文主義」的批判性討論，並非意謂要毀滅它們光榮的過去，而是要闡明它們在當前的歷史情境中，作爲一種抗爭與獻身政治的隱喻是如何地不恰當。

十六世紀的矯飾主義（mannerism）顯示了有可能經由引用文藝復興的透視法，折衷使用文藝復興的偉大傳統。在這個曾經質疑以透視之幾何性精確來歌頌理性中心的歷史時刻，對文藝復興傳統的直接使用，意味著懷舊情思和回復人本的渴求。矯飾主義藝術家採取一種傾斜的和憤怒的使用方式，分散了透視之特權觀點。在藝術及其他科學和文化創作領域中，「叛逆者的意識形態」駕馭著矯飾主義作品；那是一種注重側面且曖昧的意識形態。通過恢復這一語言典範，超前衛重得這種感知，從他們純正的引文開始，但要避免慶典風格和辯解而穿越某種污染，這將意味著成爲一體而不可能造成倒退。

這種曖昧性實質上支撐著超前衛作品。它游走於悲喜、快樂與痛苦、創作情慾與現實累積層面等間。因此虛無主義（nihilism）是藝術家一個正確的起點——一種溯及尼采（Friedrich Nietzsche）、不帶任何

絕望的「積極虛無主義」。其樂趣在於脫離中心而單朝向未知的 X 旋轉，不去把握不可能的瑣物，而使用增強作品混合力量的工具，來導引文化的潮流。

歐美的超前衛已經從不同的方式發展出策略：它們通過歷史上的前衛運動之國際主義（internationalism），通過新前衛（neoavant-garde）運動，並且終於通過國家與地域的文化疆界。這意謂著當前的藝術家無意迷失於統一語言認同的背後，而是著眼於回歸與傳承其特殊文化之「本土特質」一致的本體。

當今，本體不是以外在之參數來測定，而是以藝術作品本身的因素決定。對於歐洲藝術家來說，這個本體沉浸於回溯深遠之文化結構，有熟悉的過去（新前衛的傳統），還有另一種也根植於歐洲藝術歷史中較為神祕而遙遠的過去。但這些並不疏遠，因為這種引用的獨特性恰恰能夠允許復用遙遠事物而不需任何認同。統一各種不同創造經驗的，是由折衷的使用方式來克服抽象與具象間摩尼教式的區分。

具象並非表示一種自大的正面凝視，樂觀地確定其解釋世界的能力，而是將意象導向「成形」的能力，導向一種足以將具象之安全無虞擊成碎片的表現潛能，令人回想起吞噬整個過去的矯飾主義態度。它是過去的反芻，但毫無階級之分。事實上，超前衛藝術家是從當今之立足點來創作的，他們並未忘記生活在一個充滿媒體影像的大眾社會中。這些藝術家經常結合各種不同層次的文化：包括歷史上之前衛運動以及整個藝術史的高層文化，以及能夠在文化工業中存有其本源的通俗文化所衍生的低級文化。

聚合起新前衛藝術家先前所致力的分離之企圖，源於迫切需要統合不相交的各種文化層次。新前衛認為他們能追循本世紀初前衛運動

的實驗路線，而受到那些運動的政治激進主義所保護。現在每一項擔保皆已破碎，超前衛藝術家正分道揚鑣，經過所有文化領域而不顧一切準則與風格上的意義。

此外，一種現象學的展望控制著以往歷代的作品，引導它們恢復使用日常材料，清除其機能性和實用價值。這種現象學的展望被近代藝術家強化，他們不再將它應用於材料和構成技巧上，而是應用在繪畫及所有曾在前衛運動中引起爭論的風格中的非主流性；這是因為它們是政治的文化立場徵候。

對現象學觀點的強調，產生於消解意識形態的過程中，這在所有文化活動的範疇中都顯而易見。正因為對實驗價值的信念已經式微，這種觀點致使藝術家免於恐懼其表現方式的非主流性。現在繪畫重新獲得一種實驗的意義，不是抽象且無個性的，而是具體和個人性的；這可以從結果的強度測知。因此繪畫將所有風格納入創造經驗中，超越了對作品風格與藝術家風格間任何輕易的鑑定。正因為藝術家在其日常存在中被存在的可能性與潛在性所包圍，所以作品——他的勞動結果——是一種復原與更新的網狀組織產物，粉碎了藝術與世界並存景象中傲人而最為純粹的整體。

超前衛藝術家利用其支離且有幸是不確定的未來，藉著打破一種特權式的觀點而顯得毫不褊坦。這允許了作品獲得表現之可能性的多樣變化，豐富的主題將它導向複雜性，這真是具有實驗性——由於它實驗了一種以抽象和具象元素組成的風格網絡，而無風格上之畫分。高層文化與低級文化混為一談，助長了藝術與大眾之間的親密關係，也增強了作品引人注目的性格和對其緊密內在質量的認知。

繪畫風格被恢復成為類似「現成品」（objet trouvé），脫離了其語

意參照以及任何隱喻上的聯想。它們在作品的執行中被消耗，作品成為熔爐，它們的典範在其中被淨化。基於此，原來無法調合的參照有可能更新，不同文化的溫度也得以交融。如果評斷世界的變數不復存在，則選擇前衛與傳統之間的特權也就不存在了。

相反地，在古老二元對立的交會點上運作是有可能的，在實際可行的掌握中集兩極於一身。實際可行是指超越當下事件迫切之需求，而進入一種表現可能性的有效平衡。藝術並不重寫自己的歷史，或者成為一種「懷舊設計」之工作——那是在事先便已經計畫產生其形式效應的思考方向；它融合了前所未聞的混合語言和與歷史情勢相關之語言的各種混亂。

設計必然會造成風格化，那是一種製作美麗形式的過程，能夠簡化地表現藝術使其較為賞心悅目。超前衛跨越了這種保護網，在折衷與混血的不安定領域中，繼續向測定之意義和前衛之既定實驗路線挑戰。作品乃是鎔毀所有藝術碎屑的一個「有機斷片」，將粗糙的渣滓轉化為溫柔的星羣，冶煉於無節制的歷史中。

超前衛中的戲劇、神話與悲劇

　　戲劇、神話與悲劇是文化上的類別，觀照著一個能形成世界統合形象的整體意識形態，也標明歷史情況中的穩定性，並能切合其實現所有必要條件的主位本體。在一個像我們這樣耗盡了歷史的形勢中，這些條件似乎超過了可供利用的文化和意識形態能量。主體不再以確定自己本身之完整而自大，因為它已失去了由西方文化自我中心傳統所擔保的全景世界。

　　一種廣泛的災難已經侵入整個文化系統，它造成許多價值的修正或挫敗。最先衰微的是文化與藝術中的計畫價值，通常這是前衛藝術明顯遵奉、而新前衛藝術則隱然奉行的價值。戲劇、神話與悲劇乃是主體在創造層次上所戴的面具，以標示計畫的消失、偏離和挫敗。它們是自我與世界之間正面衝撞的表現形態。

如今，這一切已經來到，它們經過自矯飾主義開始的迂迴路線，處於一種避免衝突而利於另一種以叛逆者之激憤、心理冷漠與邪曲爲基礎的側面文化支配之下。如此一種形象盤據著偏執與分裂人格的空間，立於自負與分離無法穿越的基礎，這種分離和存在於語言與所謂現實間的分離一樣。因此，一種具有略爲不同表徵的衝突性大行其道，轉化爲一種敘事詩的模式，而悲劇與喜劇交織於其中。

　　超前衛藝術家轉換了事物，拋棄那被設計來解釋所有衝突與對立之意識形態所確保的世界一統觀的神話，而代之以一種較開放的立場，準備跟隨許多偏離者漂流，並提倡一種斷片的視界及獨特的、游牧的經驗。超前衛柔和的主題使用戲劇、神話與悲劇爲語言上的傳統，其作用如同「色彩」，因而取代了新前衛強硬的主題。

　　引用成爲恢復文化典範的過程，這些典範顯然是當下的藝術家不肯認同的。開拓因而取代了投射，允許這些典範沿著一條單純的「偏差與出軌」之途徑而被復用。出軌必然表示變化，是指隨著戲劇、神話與悲劇之恢復，而使靈氣與神聖性消失。超前衛藝術家在這些文化類別之「表面」和繪畫之表面上工作，而繪畫乃是這種恢復所偏愛的工具。

　　這種恢復因而在其外觀上是偏頗的。它以反諷來強化，按照歌德（Johann Wolfgang von Goethe）的定義，反諷顯示由脫離而釋出的強烈情感。他們繪畫中的意象置於許多共謀的中心，使其統一之意義斷碎而順服於無數的張力與扭力。於是，意象不是按照一個單一的預設計畫而成，而是依循兼有拋棄、累積與折衷之適度安排，而這些正是能形成一種以斷片創作爲風格的因素。如此一來，供戲劇、神話與悲劇整體表現所需的集中之趨向逐漸消蝕。

　　這些分類一般架設於一條干擾單一的軸線上，它能產生一種張力而使平靜的系統失衡，這是要引發改變的能量所必需的。平靜建立在一種信仰或真理之上，建立在一種總是產生自意識形態的確定性之穩定系統上。對於歐、美的超前衛藝術家來說，確定性不復存在能令人類體認干擾之力量。於是意象依照一種改變過的具象傳統而塑造，並聽命於一種來自許多方向且引發等量干擾的張力。這些元素將意象推向碎裂，因而分解了它整體的形體與風格。

　　戲劇、神話與悲劇因而成為一種創造性表現的特殊根基，此種創造性表現基於各種不同動機的交織，不帶傷感地撕裂了傳統上伴隨這些種類的思潮。干擾成為一張狂亂的網，以一種毫不拘限且完全非戲劇化的風格混亂地散發：抽象與具象、素描與色彩、繪畫與實物，皆以無拘無束的方式相互重疊。因此，改變意象初始平靜狀態之單一力量的悲劇感不復存在，取而代之的是與其相對的一組失衡，指向一種永恆的不穩定。

　　這種不穩定在意象中緩慢地注入一種不安的情慾性 (eroticism)，而意象則自我放縱於敘述與裝飾、有教養藝術之高調與大眾文化之低俗而不經意的調子間。狂亂因而以連續轉換的參考點為基礎，成為主要的格調。哀婉感的沖淡使悲劇性的意象轉至喜悅感的領域，這是藉著經由反諷與無所謂而導致的減輕意含方式而成。

　　前衛藝術僅將意象轉化成單一的溝通上的改變與解構，以期獲致一種能修正社會，檢視被動狀態藝術的出現。假設這種轉型不可能，或在一種歷史條件下不可能區分方向更新之路線或展望，又或在任何社會模式以外的當前過渡具有不定性，那就會被另一種態度所取代。

　　超前衛了解藝術語言與相關意識形態之「語言災難」。它將意象移

入混亂與平靜、戲劇與喜劇、神話與日常事件、悲劇與諷刺之間的關係，將其置於一種更開放且更具表現自由的情境中，擺脫了任何計畫或抑制。現在，超前衛藝術隨意象奔馳而不問其何去何從，隨樂趣而行並重新將作品強度之首要性建立於技巧之上。

＊編註：黏性（viscosity），物理名詞，指液體流動時，各部分相互作用使全體的速度一致的性質；此處應為原義之延伸。

　　戲劇、神話與悲劇在國內之繪畫劇場中實現，這是一個熟悉語言之缺席以及語言傳統本質的創造空間。這裏是由一種新矯飾主義式的敏感性銜接，那是一種穿越藝術史而無修辭上和情感上認同的轉換性，展現了有彈性的偏執，能將復用語言之歷史深度轉為破除魔法後百無禁忌之「表面性」（superficiality）。把東西搬至表面，意謂完全黏附於畫作平面，也意謂著使戲劇、神話與悲劇之處境不過是一個特殊場合，以供意象解除任何它可能與生俱來的重量；它們快速而虛幻，如電視之電子影像。超前衛以繪畫之黏性（viscosity）＊減緩這種速度，藉以產生一種時間的延長，一種回應藝術對永垂不朽之渴望的持續。

義大利超前衛

幾十年來，藝術沿著烏托邦的走向——意識形態的光輝道路——並因而意識到自己的邊緣性。現在它走向無限擴張的死巷，並繼續計畫它自己循環的軌道。超前衛藝術家粉碎了保護單一視覺的眼鏡，允許斷片、錯亂、相關而毫無區別的視覺，透過被其壓平的視覺本身。

藝術家終於走下他所能控制的城堡，接受一個有彈性的觀點，在這裏，世界性計畫和自我測量模式已經不再可能。六〇年代時，藝術普遍只是純粹呈現（presentation），藝術家展出媒材和構成方式，這種統一的工作本身就含有內在基準，因此它們本身成為作品動機。七〇年代，隨著超前衛藝術，藝術演變為一種再現（representation）的藝術，自發性地證明了測量它本身與世界的不可能。

再現成為通過當今藝術的工

具，伴隨充滿喜悅的謙遜，以種種藉口採用衰弱的歷史注解，那種為任何可能工作的單一標準的慎重的抽象計畫，前衛藝術運動的純粹傳統仍然隱藏著上述的希望。

超前衛藝術家發現一種良性的不確定，超越了總以穩固的傳統為參考點的迷信，並因而成為虛無主義者，處於尼采對世界的感知裏。他們脫離任何中心，對於任何參考點都予以關心，因為現在所有參考點都是可能的。他們不顧一切地放棄傳統包袱，這曾令人失去確定的信念，準備好對任何反駁加以解釋，並且肯定能夠說明理由和動機。

如果尼采的虛無主義意味著人遠離中心而走向未知的X，那麼超前衛藝術家則是終極虛無主義（consummate nihilist），他們因存在自我保證的優勢而不感到自我失落，永遠在運動狀態。運動永遠是動力主義（dynamism）的記號，一種向不確定性轉移的保證。直到今天，不確定一直屬於未知，黑暗的過去再度移動，範圍永遠不能安定，終極虛無主義在這個情形下利用藝術能量使之更為自由地移動。

為此，解放自我的任何意念或方向是必要的，這才得以超越任何中心，盡可能沿著邊緣或小路。運動支撐著藝術家的活動，他們承載其作品，負荷著繪畫材料愉悅地運行，但却解脫了直線性軌道的負擔和構成阻礙的信仰。未知的X仍是許多不確定領域的探險。

作為一個終極虛無主義者，超前衛藝術家謹慎地向特殊問題著手，對於失去事物視覺的一致性欣喜不已，這表現於通過改編故事體，從小碎片和微小細部的焦點著手，結果意象是具有極端不安和敏感的網狀組織：屬於超前衛意象的優雅主題。

親切（gentleness）在這裏辨別其身分不需社會環境強有力的斷言，並可能在藝術中恢復沒有演說口吻的腔調。單一視點之不足是最後所

必須克服的，由此，顯出折衷主義的傾向，折衷主義是藝術家後來的一種親切身分，他們傾向於中和差異，在不同的風格間與過去、現在的差距上縫合裂口。

不同地域文化交叉在混合而成的意象中，從易變的空間關係裏擴展至不同方向，如同象徵的星宿，各朝向不同點，存在於作品的空間內。這空間經由計畫構成外表，內部則是被測量了的元素之集合，這些元素繼續指示意象朝向貶值和意義的失落。如果藝術家是終極虛無主義者，那麼連他的作品也走向未知。

德國超前衛

七〇年代的能源、政治及文化危機有著重構藝術肌理的功用，因為一種與六〇年代經濟體系中生產的樂觀主義相連的實驗主義，已磨光了藝術。在西方經濟開放並打破國家疆界之際，新前衛藝術亦在國際化語言的符號下運作，以確保作品廣泛流通。

為使這種情況成真，實驗主義必須採取一種無個性而且客觀的性格，不必太依賴溝通及作品語言結構的資訊。六〇與七〇年代時，解析的張力盛行於藝術研究之中，這是一種仿效了科學性格的具敵意的態度。實驗室研究之抽象且去物質性的工作，與解構且去物質性的藝術作品相契合。

超前衛就前後脈絡回應了普遍化的歷史與文化災難，推翻了技巧與新材料的純粹實驗主義，而達至恢復「繪畫之非潮流性」（non-cur-

rentness of painting），這是在繪畫過程中恢復一種強烈情慾主義的能力，是一個不排斥呈現與敍述之樂趣的意象實質。青年藝術以恢復「地方特質」(genius loci)、恢復藝術家所屬文化疆域之人類學根源、恢復作品的獨特靈感，來回應六〇與七〇年代語言上的單一性。

德國超前衛藝術採取一種恢復國家本體的想法，這個本體因戰後的政治現實蒙辱：德國一分為二，單一國家意識分裂為兩種相對的意識形態，運作於兩大陣營之國際政治形勢之中。最近一代的德國藝術家涉足於這類事件，並證明了能夠將此轉型為一種創造張力而表現在繪畫的冒險中。

德國超前衛反對先前藝術在現象學上的懸浮不決，採用基本而質樸有力的材料，捨棄杜象式之立場，而支持在文學層次上回復超現實之根源（魯特列阿夢〔Comte de Lautreamont〕以及阿陶〔Antonin Artaud〕），在繪畫性層次上則回復表現主義 (expressionism) 之本。如此一來，藝術經由復用諸如表現主義這文化與歷史之根源等，治癒了歷史創傷並復合德國文化被撕裂的軀體。這充分表示了使用一種國家的及統一的語言之可能。

同時，這種語言對意見開放，不具任何獨斷之誘因，例如結合具有滲透力的眼鏡蛇畫派＊作品和維多瓦（Emilio Vedova）的巴洛克 (baroque) 作品 (圖1)，克利 (Paul Klee) 的靈魂學圖畫與波依斯 (Joseph Beuys) 的象徵主義素描 (圖2)。就一折衷之關聯而言，所有的元素皆被提供，能夠吸收與咀嚼畫作背後所參照，了解其語言上及語言之後的本質，知悉前衛藝術之所有成果：即為表面與風格意向的感知。

因此這種藝術創造像所有藝術一樣，有其直接而自然的

復以之興拉Tu拉感和影

一面，無法由主體產生而必須在其本身中尋得。單就此意義而言，我們必得說天才與才氣必定是天生的。

同樣地，不同的藝術亦多少具有民族性，與一民族的自然情勢有關。例如義大利人幾乎天生便有歌有曲，而北方人則縱使甚成功地追求音樂與歌劇之教化，在家園中所有的也不過只是柑橘樹⋯⋯。

如此，藝術及其產品的特定模式乃與其人民特有的民族性有密切關聯，即興樂者因而特產於義大利且特具才氣。即使在今天，一位義大利人仍能即席演出五幕劇而無須任何強記；一切皆迸發自他對人類強烈情感的了解及發自深處的立即靈感。一位貧窮的即興演出者，在長時間吟詩之後，末了終以一頂可憐的帽子四周遊走並向觀眾收錢；但他仍然興奮熱情且欲罷不能地繼續朗誦，並手足揮舞地以姿勢表達良久，以致最後他所有的錢幣皆散落一地。

——黑格爾，《美學》（Aesthetics）

*編按：Cobra, 北歐表現主義畫家團體，名稱取自其成員的家鄉（三個北歐城市）——哥本哈根（Copenhagen）、布魯塞爾（Brussels）、阿姆斯特丹（Amsterdam）——名稱的字首。其半抽象的油畫受詩歌、電影、民間藝術、兒童藝術和原始藝術的影響，色彩輝煌、筆法淋漓流暢，與美國行動畫派繪畫相似。以表現主義風格處理大幅度變形的人物形象，是他們常用的藝術主題。眼鏡蛇畫派對後來歐洲抽象表現主義的發展有很大影響。

　　奇亞的「矯飾主義」基於易變的風格，基於充分利用了解事物及其含蓄關聯的能力。注意細節與微小的景致表示對於不穩定性和缺乏明確藉口的體認，使藝術家無須以浮誇之語言便能自足地致力於手繪活動的敏感性，以及繪畫之轉換使用。畫作成為夢想者風格變遷的斜面，不展示任何英雄式的頑強。奇亞在表現上的豐富發自創造衝力的自由激盪，對任何復用開放；縱使語言及其發音並未產生任何在歷史上與它們在作品中之使用相應的象徵形式。至此，語言像所有其他文化與意識形態的資料一樣，經歷了歷史的消耗。危機意謂著認同的喪失，即使對一種被復甦並能超越前衛引證之神聖使用的語言也如此。為了使其作品思潮不受限於任何忠誠性，奇亞成功地轉換並改變某些英雄式的前衛，以及像二十世紀畫派等其他藝術潮流的語言，成為一種視一切尺度全都耗盡的概念的溫和語音。藝術將尚未捨棄前衛運動的語意災難拋諸腦後，妥善利用其意義的消失，以產生一種經過了平

凡到禁忌所有的事物之良性、創造性的漂流。

許多文化思潮蘊涵於奇亞的作品中，但對於它們的使用沒有任何線索。他的作品是歷史上純粹語言的結果和出口，這些語言在藝術過程中混合。一種愉悅的漂流導引著奇亞的游牧主義，觸及諸多世界性語言，從野獸派到象徵主義。然而有一種詼諧的「地方特質」統整他所有作品，造成他所使用的各個母體，以一種沉迷逸樂的義大利風格歡聚一堂。

古奇（Enzo Cucchi）接納傑出的藝術運動，在方向標誌之下顯露其語言的暗號，那裏沒有阻礙，却具有一種動力駕駛著人體、符號與色彩，相互交錯並散發其宇宙觀。畫作自語著，在圖畫的縮影中吸收各元素的衝突，混亂與秩序在這裏相會並找到它們發射的能量，一起完成交會。

經過視繪畫爲一種工具而非目的，古奇使繪畫的實踐激烈化。畫作成爲具象的與抽象的、心理的與有機的、明示的或暗喩的各種不同元素持續結合匯集的過程。繪畫及繪畫之外的物質會合於繪畫表面。一切事物都回應一種永恆的運動，畫出的形體以及彩色的線條都超出地心引力的自然法則。

繪畫是引出意象之能量、繪畫物質之厚度及陶料與金屬延展性的暫時儲存庫，超越了傳統的畫布承載。這種作品的根基佈於有意成爲少數繪畫的組織裏，連接於純義大利文化和人類學的疆域。在視覺平面上，西比庸（Scipione）（圖11）與李奇尼（Osvaldo Licini）（圖12）似乎是古奇繪畫的參照重點。自前者，他採取了如光譜的色彩；從後者，他則吸取了空間的動勢感，並能自由處理具象元素而不參照任何自然主義的性質。

11　西比庸,《獵人》, 1929

12　李奇尼,《黃色 Amalassunta》, 1950

　　繪畫空間並非意象背景，而是能量的來源。這種觀念意指藝術依附於事物，並同時建立起一條具有彈性連繫與關係的環鏈，作品因而變形並顯示出另外一種立場——其動力地降在一個不存在差異的地方，其關聯則在於直與橫、高與低之間的生成。

　　作畫並不是指把物體固定在顏料的膠質之下，而是使它們沿著一個衝撞的方向滑行；那裏不存在暴力的包袱，而有著交叉路口的靜寂。古奇接納繪畫的慣性，他放置山丘、樹木、房舍、火車及來自馬赫雪（Marches）的聖徒形體，都覆於彎曲的拋物線下，那裏沒有東西崩離或瓦解，一切事物都追隨著一個內在減速的不變方向，代表了距離經過調整的智慧。

　　這種智慧可以在中世紀宗教繪畫之中找到本源，感覺在這裏是一種觀察的方法。形像是這種感覺的散發物，空間則是形像的散發物，而繪畫的表面乃是這些張力的會合點，各自分散在意象的偉大智慧之中。所有要件匯流於圖畫的次序裏，無序的力量甚至隱蔽在風景的拋物線運動與導向自然的實質背後，如同在馬克（Franz Marc）（圖13）和柯克西卡（Oskar Kokoschka）（圖14）的繪畫中一般。

　　然而也像馬勒維奇（Kasimir Malevich）（圖15）那樣，藝術家建立了一種自然的建築，他建造了一棟房屋或一座山丘，按照一個不只是關於其外貌，也關於房屋或山丘本身的計畫。地平線同時是具有彈性且沉重的；距離快速地滑過。虛空的空間並沒有處於形而上的不安，而是很快地再度被導向各種體積之間：因為風景穿透空氣而畫成，並將它表現得更加芬芳、燦爛。

　　瞬間的展現令事物停留在永久與持續間的門檻。事物被提升到一個不致引起暈眩的高度，從事物本身的自然力量，即「來自自然之優

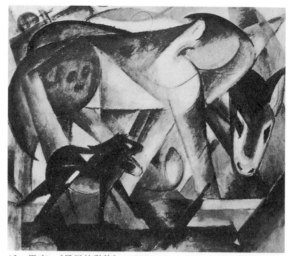

13 馬克，《最早的動物》，1913

14 柯克西卡，《遊俠騎士》，1915

15 馬勒維奇，《暴風雪後的
　鄉村之晨》，1912

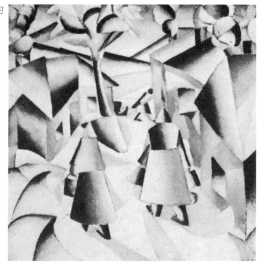

雅」，產生了懸浮的平靜感。古奇將自然從自大裏解放，將形像與物體
從任何並非良性表現其內在強度的張力中解放。他令事物減約至只有
精髓和重力，而使意象能接近一種新的現世次序，且被環行而非機械
的運動所占據。

　　意象如球體般沿圖畫表面滾動，穩固地包圍在顏料之中，但它仍
沿著各種永不相撞的軌道，持續著拋物線航行。古奇開放他的意象、
所有興衰變遷及多種方向。意象飛越空氣、穿過房舍障礙與森林的交
錯，使天堂和光環互相觸及，最後走向光明；這裏可能能感知到神聖
的藝術。

　　克雷門蒂（Francesco Clemente）致力於進步風格的轉換，沒有偏
見地使用多種技法：繪畫、攝影、素描、壁畫、鑲嵌。他的作品由藝
術之非戲劇性意念伴隨並支撐，成功地以其游牧之多變性，為意象找
到重複與差異相結合的可能性。重複源於國際間使用的固定形式、參

照以及風格化，並容許將顯然是因襲的概念帶入藝術。

　　但這種因襲是暫時的，意象的複製永遠不會以機械或無創意的方式產生。相反地，它不斷創造微妙且無法預料之多樣性，而令其複製之意象具有變化。這種失向、暫停時間的概念與減速狀態的產物，創造了一種走向幾乎無差異的效果。

　　這造成一種可能，因為克雷門蒂致力於含意之貶抑，以及一連串使得影像從任何義務與參照中解放的諧音與諧相，例如一九七五年的作品《體面的房間》（*Stanza dei decori*）。所有這些創造了一種新的平靜的冥想狀態，因為意象從其傳統參照的喧嘩聲中被移開，而被賦予直言與假定因襲的新定向。這種極度的直言不諱，產生了一種不受限制或尷尬於新場面的意象，就如它被吸收進一種東方的修煉之中，不露情緒，而是只在平靜和自然的狀態裏。

　　不過對克雷門蒂而言，藝術一直是豐盛的產物，即使當他似乎只是在練習素描、濕壁畫及壁畫等嚴格但次要的訓練方法，例如一九七六年的作品《野蠻繪畫》（*Pitture barbare*），一九七八及七九年的《自畫像》（*Autoritratti*）和一九八〇年的《肖像》（*Ritratti*）。藝術一直說著一種閃亮的語言，照射在所謂過量的意象上，像在席勒（Egon Schiele）（圖16）的作品中那般。這上了清漆的豐盛，出於對一種語言的貶抑，這種語言打破了只是反射意象的貧乏相似性——如席勒作品中所表現的。

　　藝術並不試圖與現實競爭。它反而避開比較，退入其自身產物的庇護所，一個幻想者不可及的幽谷。它不再對世界之衝突信以為真，而穩固地根植於材料本身與內在語言纖維之中，圍繞著藝術本身，如克雷門蒂在一九七六年所作的《死亡之夢》（*Sogno del morto*）中那般。

16　席勒，《無題》，1913

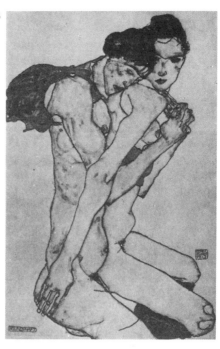

　　克雷門蒂也把藝術視作災難的產物：一九七六年他創造了導致正常狀態一時失常的災難實例，而使正常狀態短路。藝術本身可以說是語言層次間的隙縫，一種在語言之普遍靜默背後運動的產物。從華麗背景到意象燃爆的巨響並不存在，而是由其有防護的燈照亮了一段超脫時間的距離，那是一種被吸入其出現之剎那的時間，而進入一種也是繪畫性的實質──那是成層並具有多重表面的。

　　藝術絕非複製，因為這預設了現實為史前的，為一面反映藝術猿猴的鏡子，以其姿態刻入語言的肌理中。

　　喜劇與怪異是藝術表現中的重點，是決定造形的原子價。每一事件都被安排在表面上，超越任何心理上對深度的觀念：藝術是一個與

藝術家之關係的系統。這個系統隱藏在作於一九七五至七八年間的作品之中，例如《騙子佳偶們》（Coppie di inganni）和《工作中的佳偶》（Coppie al lavoro）。在另一件作品《古人的滑稽軍備》（L'armamento comico dell'uomo arcaico）中，克雷門蒂呈現了動盪於具象與抽象間的視覺設計，這些成分被安排成一張有著七個中心點的地圖，對應於七張面孔，每張面孔表示一種類型（沉思者、無所事事者、知識分子、戀人、政客、商人、癮君子）。

喜劇感流露於被曖昧使用的慣例。老套和敏感而明顯的憤怒相遇：一九七六年的《反轉的諺語》（Proverbi rovesciati）就是這種情況。其中藝術家反轉了十七種視覺諺語，有許多是不連續的交叉（如「他與一個停下來而跛行的跛腳者同行」）。又如一九七六年所作的《打破規範的四幅小畫》（Quattro quadretti per rompere l'esemplarità）中，素描被重摹為其他素描的陰影。克雷門蒂具有對變化的敏銳度，企圖追求一種能令他走向不斷改變總和之貶值的風格——即使可在其作品碎斷的軀體中辨識出他對席勒作品的參照，而其減速空間的概念則取自東方藝術。這些風格是溫柔的而且經常是原始的、色情的，這是所有克雷門蒂作品的烏托邦標記：避開敵人的願望。

德·馬利亞（Nicola De Maria）致力於革新性的感性轉換，其繪畫所呈現的是一種心理狀態之外表化，以及在執行過程中發生的可能震動之內化。其結果創造了一個視野，一種許多參照交錯的視界，感受上發現了一種空間的外傾，以致成為類似康丁斯基（Wassily Kandinsky）的總體藝術意念那樣的感受性之建築（圖17），並且稀釋了維多瓦環境繪畫（environmental painting）的動力主義（energism）。

事實上，經過使用以視覺資料斷片而形成的影像，繪畫跨越了畫

面界線而進入環境空間。每一斷片皆為一個具有彈性關係的系統，因而特權與中心不復存在。德•馬利亞以空間（space）概念取代場域（field）概念，前者乃是一種能令關係在抽象中找到其永恆性的動力網絡。這種運動就像是無休止的音樂，是符號的延續，是一幅不斷回返至純粹主觀的環境繪畫之節奏與悸動。

作品的建築是無常的；它耽溺於它所展開的空間。凝結與稀釋隨著畫在木上的元素的配置而交替，這配置對環境打著拍子；凝結與稀釋並與緊密色域的呈現相聯，無聲地喚起不可言喻的情形和心理狀態，滋長於其絕對性中。

被應用的語言以及幾何與有機符號的交替運用，提供其自身同時作為一種外化和內化的藝術家之感性，作為表現歌曲與詩賦的工具。

內部的建築承載著意象的重量，那是一種圍繞著敏感且可延伸的本體旋轉的內在性。意象是其本身循環的媒介與凝塊，語言則是不可見的實質之有形媒介。符號和色彩也成為不可見的元素——當作品成熟時，當意象成為舒適的港口而在其中保有並保護一種採取情感抽象

17　康丁斯基，《即興11》

語調的內在性痕跡：克利式的和諧情感，以及唐克烈蒂 (Tancredi) 式那更親切的感情。

符號和色彩成為意象的精神元素，無論它變成一艘船、一幅風景或是一座鐘塔。船順著河入海的潮流而行，縱容著畫家—藝術家敏感的善變性——當他處在必要的孤寂與其所難以控制的理性與投射狀態中。風景簡約至一種純視覺印象的極限，以期加強船隻的內部顫動，那是一種能推動風和潮流的離心中心。

自然成為內在風景，其惶恐而青春期的調子為意象的不同部分著色。它在這裏獲得了內在形勢的情感與情緒之尺度，滿足地被約束在控制好測量的安適中。色彩不只是外在條件，也是內在象徵，並且總是邁向音樂力量之表現。

帕拉迪諾（Mimmo Paladino）實行一種表面的繪畫，這指的是他繪畫的方式對其所有可感知的資料——甚至那些較為內在的——有其視覺的緊迫，圖畫成為一個集中點，匯集且擴展文化主題與可感元素。每件事物皆轉譯為繪畫、象徵和物質的術語。圖畫交織著不同的氣候：熱的與冷的、詩意的與心理的、緊密的與稀薄的；當色彩測定結束時，它們也形成於表面。

對帕拉迪諾而言，創作藝術同時意謂著面對一切，將私人而神祕的意象熔毀於作品的熔爐中——個人符號與個人歷史相連，公共符號則與藝術史和文化相接。這種交叉並非表徵著製造個人自我的神話，而是將其置於與其他可能性「衝撞的過程」，因此接納將主觀性置於十字路口之可能性，這與慕西（Musil）所觀察的「存在本質乃是眾多之狂亂」相吻合。

因此，一幅被執行為具有深度可能的表面繪畫就是它的支撐。所

18 米羅，《狗》，1979

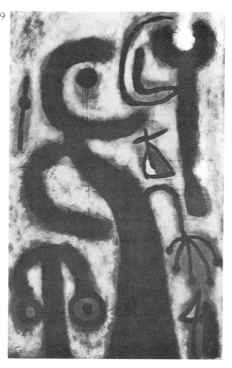

有感性的資料都顯露在視覺上，而繪畫成為將微妙而不可理解的旨意轉譯為意象的場景。抽象傳統的象徵，其母體是康丁斯基和克利的作品，與其他較具形像意味的表徵交纏成一種獨特而有機的圖案要素。不同敏感氣候的凝結與對於自由聯想開放的集結相一致，每種心理上和物質上不同氣息的稀釋，都在表面上找到一個合適的位置。帕拉迪諾從不宣告自己的傳記，一切事物皆成為繪畫主題。象徵的幾何學立即被具象主題的加強打斷，與構圖的其餘部分柔和地整合──以免陷入色調──就像米羅（Joan Miró）的作品那樣（圖18）。

意象背後的意念是屬於斷片的，那是擴大並連接另一細節的細節。維持構圖的氣氛乃是整個畫面的氣氛，它以自由地取自藝術史中的一

19 馬蒂斯，《埃及窗帘》，1948

20 圖卡托，《冷光》，1966

系列語言作為支撐，例如取自馬蒂斯(Henri Matisse)式的表面處理（圖19）。然而這樣的參照，總是在圖畫的敏感氣候中被復用的資料所緩和。表面成為意象外顯之門檻，即使當它似乎溢出邊框和牆壁時亦然。象徵是替馬蒂斯式畫作表面著色與裝飾的暗號，像圖卡托（Giulio Turcato）（圖20）和斯其法諾（Mario Schifano）（圖21）那樣。

帕拉迪諾塑造景象與背景，同時並產生奇幻的小步舞曲，那是充滿著人類學記憶之物和另一種較具自傳性記憶之物間的關係。意象不能辨別地心吸引力自然法則，使時間或距離暫停。所有形像以一種幻想意象獨有的運動方式沿著個別彈道運行，幻象如同幽靈一般，以將各個部分掃向失去重力的舞步連接起它們。

在《稍快板第一與第二樂章》（Allegretto 1 and 2）裏，一塊布幕同時起落在頁面的虛實中心，在任一面上，一場表演皆以兩幕上演：第

21　斯其法諾，《偉大的義大利騎士畫》，1978

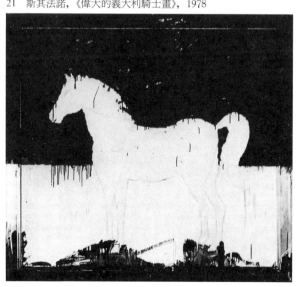

一幕裏，一些巴洛克式的骨骸圍繞著，歌頌著一個女人和馬私通。第二幕在中心也有一個靜止場面，一個新娘被一些面孔、軀體及四散的物件環繞。這場景具有經過藝術家的夢過濾後的意象強度與厚度，他在此時的空間中將抽象化的有機形式和具象的敍述性統一起來，就如同却吉納（Ernst Ludwig Kirchner）的作品那般（圖22）。

一種覺醒狀態出現在《四季齋日之眼》(Occhiodibrace〔Ember-eye〕)中。意象顯示藝術家本人正在作畫，他在建構避邪器物與自然元素、面具和日常物品形體間的關係。甦醒狀態得以容許元素之測度，它是一個不同部分之間相互理解的系統，而這些元素乃依記憶的機能分佈。

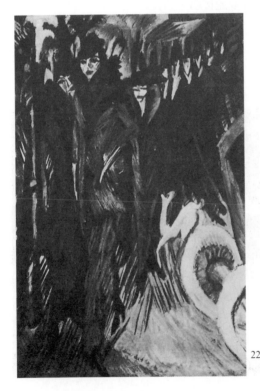

22 却吉納，《佛烈德瑞赫街，柏林》，1914

作品涉及雙重參照的衝突——對原始而古老的文化之參照，以及對一種就藝術家的敏感而言是現代的文化之參照——藝術家覺得每一可能存在的幻想都是現代的。

英國文化的背景瀰漫著一種以素描歌頌隱私之詩意價值的情況，使用一種在主觀性的恢復中增添的客觀性反諷。語言並未如在培根（Francis Bacon）與蘇哲蘭（Graham Sutherland）的藝術中那般聲明絕對情況，而是和不斷變化的極細微情感有關的狀況。吉伯與喬治（Gilbert and George）的素描(圖23)是這種感覺的先例。麥克林（Bruce McLean）轉變了作品，進入繪畫的純粹空間，從屬於一個去人格的孤獨者之無表達領域，因而發掘一種典範形式之反諷尊嚴。

瑞士和奧地利的文化由許多思潮交會而成，涉及不同的表現模式與典型，與德國藝術關聯的表現主義畫風大行其道。狄斯勒（Martin

23　吉伯與喬治，《無題》，1979

Disler) 特別著重大型的繪畫、明亮的色彩與擴張的形體。他的符號主要是彎轉而扭曲的，最適於表現動態及量感上的寬廣形像。大畫面表示一種表現上的必要，將人神同體之元素再度引入作品中，開放了任何背景的界限。形像的紀念碑性強調了畫作的英雄感，以及製造大型強烈色慾意象的能力。

　　奧地利的舒馬利克（Hubert Schmalix）也加入了德國繪畫傳統。他的符號極爲憤怒，但在色調上被不透明色所緩和，沖淡了色彩空間上面的濃度，像壁畫中的效果。這使它自己正面呈現，附以側向之飛馳而加強了眩暈感和與自然元素的整合。雖然有背景和前景出現，舒馬利克並沒有空間之透視表現。形像以垂直語法命令其本身，但是並未失去它們的厚度。一切事物都發生在繪畫的語言慣例之中，命名並喚醒物體於二次元的碎石坡上。鑒於表現主義仍有透視法的痕跡（即使是以一種尙有問題的方式），這裏強調的乃是在於一幅觸及形像之繪畫的傳統性格。歐伯胡伯(Oswald Oberhuber)（圖24）與布羅斯(Günter Brus) 的素描亦對其產生極大影響。

24　歐伯胡伯，《海景》，
　　1931

25　梵谷，《夜間咖啡屋：室內》，
　　1888

　　荷蘭文化有著一種樂觀感知和解析性傳統，潛伏在即使是最近的繪畫成果中。然而在范・霍克（Hans van Hock）的例子裏，繪畫獨尊靜物，其一貫性是一種元素脫離與自然整體的關係。經過使用厚重而傳統的畫框，遵奉了畫作的禮儀，以強調觀照傳統的一種有效規範；這是繪畫本身的確定與藝術家本體的認明。在此，與其荷蘭喀爾文主義（Calvinism）分開的本體亦經由畫家職業上的道德性格加以傳達，建立在真實時間的延伸上。藝術家使用一種強調表現性層次的繪畫性材料，這是荷蘭傳統中的另一主流，它屬於梵谷（Vincent van Gogh）（圖25）和幻想藝術（visionary art）。

　　丹麥藝術背景充滿典型的北歐文化衝動，邁向一種絕對情緒的抽象化。這種傾向在本質上具有與遠古相觸之表現，以及對這種接觸之

不可能性的確定。這種立場的浪漫性格呈現在克爾克比(Per Kirkeby)的作品中，他創造的圖畫具有非形象繪畫的本質，而且是抒情的。意象失却本身的參照，呈現出抒情非形象藝術所特有的消散。色彩占領了整個繪畫表現空間，線條帶著動勢，脫離任何計畫，與繪畫表面的肌理相互對應。

德國藝術先驅有巴塞利茲(Georg Baselitz)、魯佩茲(Markus Lüpertz)、基佛 (Anselm Kiefer)、印門朵夫 (Jörg Immendorf)、潘克 (A. R. Penck) 和波爾克 (Sigmar Polke)。潘克限定於全然繪畫性的領域，專注於基本與召喚的(evocative)符號的復甦，近於一種以靈魂學式來表達的敏感性。繪畫表面有著一組單色調的象徵符號，並不遵奉厚度，但具有一種基本的、原始的執著。意象接納了繪畫的具象本質──這是其語言之精髓──乃至將其本身之造形痕跡簡約爲結構資料。

潘克消滅了意象的有機性格，那是一直與德國表現主義有關的自然繁衍成分。在此，風格是觀念流動性的一個因子，避免藝術家與作品之認同、藝術與世界之認同。畫作的手繪品質游移於一個具象徵意義的結構中，偏好人神同體的形體，參照被指定於一個視覺場域中的人類形體，剝奪任何背景或風景。

平面繪畫表面成爲二次元場域，意象的內在力量在其中移動；意象的構成不具特別觀點或參照，所以它沿垂直與水平線滑行而形成連續的線條，令人回想起原始圖畫與發音。符號描述了一個連續共生持續於其中的宇宙，以基本的、幾何的及擬人化之造形結合起來，表達一種非個人之強烈。

印門朵夫的循環給人一種整體感，服從於反諷之介入而避開再現的焦慮。藝術家對其周圍世界的關係是他一貫的主題。基於此，對這

位藝術家來說，首要的語言問題是屬於空間的，一種社會空間之隱喻。形像以雕塑力度測定出來，以確實它們的立場並強調它們所脫離的脈絡。空間之構成是為了奇幻形像的堆積，以及逆轉以現存階級分配為基礎的社會編序形勢。如果社會次序是以經濟與政治階級為基礎，那麼畫作之空間次序反而是聯想且反覆無常的，著了魔並發出粗嘎的尖叫聲。《德國咖啡館》（*Café Deutschland*）即是一組運作於符號和色彩燃爆的大型繪畫。

這樣一來，繪畫解構了現實，將其自麻木的次序中解放，賦予它一種能夠產生衝動與急進的刺激。背景和前景不復存在，而是在自然主義式再現中作有效的區分。故事遵循著燃燒著市民熱情的幻想者的指揮，這幻想者無論如何不願接受其他可行政治系統的因循次序，而想製造與之對等的對於老舊階級制度之顛覆。印門朵夫的表現主義燃盡了主觀性的老舊渣滓，將其轉變成災難式意象，沿途收集著具有活力的意外事件。

魯佩茲的繪畫在文學上相當於情感熾熱的詩篇，是狂歡式隱喻的重生，即生命與自然本身的循環特質，被解讀為一個終年不斷蛻變和轉形的場域。繪畫是一種工具，藝術家通過它來尋求自己的尊嚴和自己的社會角色，以及適用於這些新需要的造形語言。在這樣的情形中，新主觀性是由它對這些需求所能給予藝術上適切答案的能力加以衡量，並且帶著這些問題所製造的存在張力。

這樣的意象以風格上的折衷主義方式構成，並不認同所質問的對象；如果有，它是以一種不斷對新的調整開放之累積，經歷各種時機與狀態。塗寫於圖畫表面的元素屬於自然與文化世界。這些元素的視覺組合，發生在任何有機次序之外；它服從於一種必須產生其自身法

則的累積的指令。

　　風格再一次決定藝術之現實，它不與外在的現實競爭或與其建立一種愛憎關係，而是聽令於自主且原創之音。其原創性並非藉著獲得新的繪畫技術而達成，而是在於它在一尊重藝術語言本質的情況中的分配資料能力；它並無模仿的衝動，而是在一種強烈風格的武斷行動之中，且充滿著對價值之貶抑。

　　基佛採納一個遠溯至偉大浪漫主義傳統的文化源流，回溯到諾瓦利斯（Novalis）的文學象徵主義，對他來說，夜晚並非墮入絕望，而是一種恢復並顯露自然力之垂直過程。藝術與包含能量之宇宙圓環糾纏，其本質是自然之能量，乃是藝術所創造的造形上的結構，並使用充滿不可抑制的強力的符號和色彩。一種介於藝術家和這些黑暗力量間的奮鬥因而奠定，並且在意象中找到它最後的競技場。

　　繪畫與素描持續運作，爲不可解之張力與衝突作證。藝術並未緩和衝突，它不具平和而沉靜的功能，而是從這種張力之中產生了一種典範的能量意象。另一種張力也存在著，這肇因於藝術家和社會間自然地發展出來的關係，而無象徵性之原子價介入他與有機世界的關係。

　　這些不能相容的力量的確使作品中的色彩和符號遠遠分離，形體與物質暗示了解答永無終止，但也是開放而具潛在性的。它們以一種暗示自然的宏闊尺寸延伸出去，繪畫變成視覺圖表，描述著宇宙中由不同次序操縱的矛盾戲劇：一方面是自然的盲目且有機的生長，另一方面是藝術自覺的道德本質。

　　巴塞利茲一開始就接受具象繪畫形式，以恢復個性的符號。如果以前的藝術──即使在德國──是沿客觀性與非個人的語調而行，則現在再次發現其具象方向，以致能夠在類別上表現其充滿歷史和經驗

之主體的尺度。這乃是個人參照的儲藏庫，它能在表現時將自身與現實的傾覆聯繫起來。

他的表現架構，和德國表現主義運動以及世紀初之俄國前衛運動有關。巴塞利茲以倒置的繪畫形像，創造出一種刻意野蠻之隱喻，以表示異議的立場。這種異議的表達是經過加強對於運動以及與瘋狂有關的藝術家的參照，那種遁入純造形進展之審美的個人可能性，以盎格魯—撒克遜世界的藝術經驗為基礎，並與那種累積經濟的類型共存。

意象並非保持固定在具象形體上，而是經過對於較為抽象的語言的開放而加強它意圖的力量。形體完全居於繪畫空間，以其本身之存在和封閉的深度填滿它。如果歷史之展望沒有提供危機出路，那麼作品中也沒有辦法畫出視覺展望的可能。因此，色彩是生動的，符號是奔騰誇張的。具象語言成為藝術家訴說的語言，帶著行動繪畫（action painting）的痕跡以保持藝術家的不同態度。

波爾克使用語言的多元性，著重於在源於失去個性之語言世界的意象中營造一種詼諧感。反諷的突然闖入產生了與復用意象之無表現層次的關係，即它的缺乏價值及其所致使的無表現性。色彩和素描的使用由於輕細的輪廓線而減緩，以致喚起的意象缺乏厚度感。波爾克的風格一直容納政治上的偏離，他準備好保持距離，從整體鑒定中脫離，並且重新開始。

這種能力也是風格上的折衷主義的結果，自由地在畫布或紙的二次元表面應用象徵符號。有時在程序上也利用其他材料和技法，但是所有表現方法都集中在加強一種無教條經驗的藝術觀念，那全然是游牧的內在境況，準備主張藝術應暢所欲言。

藝術的自足確保其作品解除魔咒，而使之超越任何道德觀或衝動，

只單純宣告不足的現實。作品的建構依照語言次序，蓄意以一種去除任何具象形態的強化爲基礎。繪畫成爲一個自主語言的場域，有能力斷言一種不需比較或衝突的新現實，具象或抽象的意象，反諷地確定一種永不休止風格的前進或遲滯。

法國傾向於保有自己民族記憶風格的繪畫形式，構成在二次元表面之上，由抽象和具象符號組成。它們總是以重複和相對的方式呈現，並在馬蒂斯那裏發現其本身的母體。

阿爾拜羅拉 (Jean-Michel Alberola) 與加胡斯特 (Gérard Garouste) 是兩位特殊的藝術家。阿爾拜羅拉以神話爲繪畫的理由而粉碎敍述的聯貫性。大體上，它開發了繪畫的神話，是一種不明顯敍事的新繪畫，這經過使用痕跡和瑣碎的細節而達成。觀者的目光進入圖畫中，並捕捉到散佈在繪畫表面上的意象網絡。

蘇珊娜與阿克統 (Susannah and Acteon) 是神話上的命名，有必要用來建立一種視覺的與引諭的，而絕非明示的張力場域。這些意象的複雜與迷幻產生於完整敍述的絕無可能性。細節取代了故事的統一性。表面成爲二次元的場所，提供了一個以激進的轉變構成的現象，這種轉變無中心或定點的特權。這種風格似乎重新獲得視覺上的失重感，這是丁多列托 (Jacopo Tintoretto) 式義大利矯飾主義的典型。其色彩有著不安的黑暗，而符號則具有對於曲線運動的偏好：這乃是一幅就文化而論已經在歷史上耗竭之畫作的徵候，但並不抑止以先前用過的技巧來表達其思古之情，重現一種對世界的基本情懷。

加胡斯特以追懷巴洛克之險峻輪廓來經營繪畫、雕塑與素描，這並非奢華而開放的形式，而是黑暗、物質的巴洛克。意象經歷了調整其造形語言的醜怪簡縮，將它導向抽象化並保持其特異的元素。藝術

家使用初步的引用階段，那很少屬於歷史語言，而是屬於某種藝術史的傳統，譬如把人體嵌入風景或古典建築。純然引用的範圍被超越，因爲那必然總是預設對典範的效忠和認同，是以讓位給折衷主義品味和將意象反轉至較流行參照的拼湊：從巴洛克到超現實。如果這種繪畫特質似乎是回歸典型的義大利繪畫風格，那麼其意象之構造則較爲傾向黑暗而反諷的、某種十九世紀法國繪畫的醜怪變形。進一步而言，在繪畫、雕塑或素描中，令人不安的物體常常出現而與意象交融，就像騷動的元素打破了敍述的傳統而將它開放給自由聯想。意象成爲解除象徵意義鎖鏈的工具，甚至採用取自藝術史的風格作爲僞裝。

美國藝術界被一個分水嶺分割爲東西兩岸。加州藝術多年來以手工特質和塑造性爲基礎製作作品，如今則主要導向環境藝術、裝置及新的空間關係。例外的是波洛夫斯基（Jon Borofsky），他使用奇幻的具象，充滿視覺迷幻，喚起想像的調子和色彩，有著靈魂學和祕傳文化的意味，這在加州有其原有的傳統。紐約藝術已經耗盡了其幾何及哲學思索，那源於極限與觀念藝術。現在它主要是導向手繪、具象、裝飾以及點綴之重複使用。

以地方文化圖式的復用爲基礎，圖樣繪畫涉及抽象視覺元素之手工之重複與材料之掌握，就像工藝中的方法。札卡尼奇（Robert S. Zakanitch）依照這個方向創作，具有從裝飾中實踐的意味。繪畫是創造種領域的工具，但並無暗含古典抽象的個人個性上的激憤。一般對莫內（Claude Monet）的緬懷，乃是依循著較莫內自己所理解的更強的平面化手法；《睡蓮》（圖26）是經過減少光澤處理而造成馬蒂斯式的裝飾形式，毫無任何自然參照。

庫須納（Robert Kushner）的作品因視覺誘惑與裝飾力量而感人。

藝術家直覺地將不同材料和色彩並置，以達到雜湊或拼裝的效果，機遇與個人品味在其中不斷交織。他使用當下生產出的布料來構圖，由於不同布料的相互作用而造成色彩上的和諧或不和諧。這些斷片——同時是都市和本地的——之詩學，乃以毫無忽視且反而偏好復用廢棄材料的態度來表達的。

　　抽象表現主義和新藝術美學觀交織而構成基礎，使之著力於再度凸顯裝飾本身即為一種藝術的想法。在這裏，雖然裝飾採用反諷地以高貴和宏偉的姿態再現的具象角色，並具有對馬蒂斯式空間結構的參照，但却是按特有的美國品味處理，服從於源自工業的繪畫以外材料之使用。構圖因而被冠以雙重需求，著眼於單件布料及將它安全地置

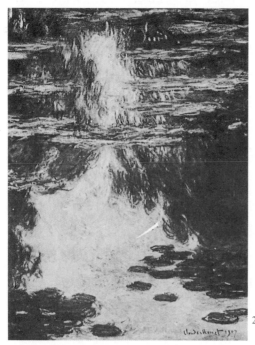

26　莫內，《睡蓮，水上風景》，1907

27 沃霍爾，《康寶湯罐》，1962

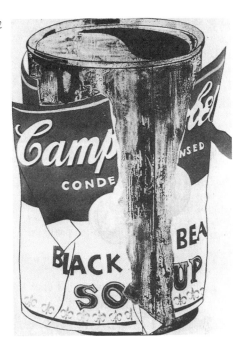

於傾向再現的視覺圖案中的遊戲能力。

　　薩利（David Salle）也抹去物質記憶，讓符號與形像描繪當道，那取自繪畫傳統中較開放予夢般和裝飾性語言境況的本源，是更新的，帶有卡通超現實主義意味而以令人回憶起沃霍爾（Andy Warhol）（圖27）的繪畫表面處理使之純化。他的形像元素輕盈地分散在開放但僅止於暗示的空間中。素描似乎在繪畫之上，輪廓線優於形像厚度。藉著保留了過程的目光，或藉視覺過程的條件反射累積而成的重疊意象，一種數位速度的記憶使其有可能湊合不同意象，轉換電視頻道。電子記憶取代了生理記憶，減輕了通常將影像相互分離的語意學的距離，使它們停留在一個延綿交織的平面上。

　　許納伯（Julian Schnabel）也創造了一種具象與裝飾之交織，著重

將各部分整合以保有莫利（Malcolm Morley）（圖28）和羅遜柏格（Robert Rauschenberg）（圖29）作品的文化記憶：一種併吞作品場域內在各個參照的統合衝力，將其所引用（有時遠溯至葛雷柯〔El Greco〕）轉變爲一種空間合併之意念，令人憶及羅遜柏格語言上的那有活力的形式。

紐約藝術家主要向新達達（neo-Dada）大師們看齊，由此他們復甦了表面的活力與彈性感，復用了屬於有機或生產世界的物品與碎片。所有元素都歷經一種活化作用，那是一種整合至空間之新領域的能量，由有彈性而即興的關係及資料與風格之混合所構成。因此具象伴隨著抽象，二次元之表面，有時以像絨布等柔軟材料的處理，超載了三次元之特質而令人聯想起僞造的實質。

混合在許納伯的作品裏，意味著藝術創造中一種復興的情慾主義，慾望使作品保持在一種開放的架構之中，使用一種計算過的累積而不會玷辱敍述，以及一種典型地美式回歸至自然典範的生命力。但一切事物皆仍依從一種搭配感來安排，不求整合，而求一種飛逝而明顯是折衷聯想的可喜的不安定性。

巴斯奎亞特（Jean-Michel Basquiat）來自另一種與地下鐵塗鴉有關的經驗，具爆炸性而不具名地自由塗寫於紐約之牆面上。現在他將此種經驗之抽象化形像力量帶到畫布上；具有塗鴉宣告與敍事之性格、其明示與教誨力量、視覺元素的混亂狀態與自然聚合。在一種純然語言的平面上，其參照是多重的：從爲了意象之形體特徵而奔向德庫寧（William De Kooning），到湯伯利的原始書寫，還有帕洛克（Jackson Pollock）的抽象表現主義（圖30），美國年輕藝術家從他們汲取符號之狂熱以及包裝意象的容量。

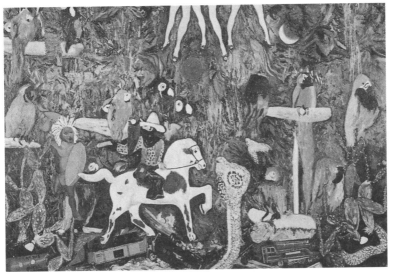

28 莫利，《聖誕樹》，1979

29 羅遜柏格，《陰暗II》，1979

在羅森柏格（Susan Rothenberg）的情況裏，復用發生在全然美國的傳統中，似乎保有分離與客觀意象之感度。畫布之調子被降低並以一種明暗筆法（chiaroscuro）繪成，細緻地描述細節或形體，它們融入了畫面空間，使其產生一種具象而統合了全然美式的能力，來描述這同時是解析的而異端的自然元素。動物的元素與輪廓突出於表面上，創造出一種像自然之失向（就它們是從平板化之形體產生的意義來說），像「拾獲物」一般被復用；構造之清晰則是由於按照尊重圖畫空間二次元傳統的語言功能，及其心理具現之本質。此平面繪畫孤立了以動物或其解剖細節為視覺焦點的具體表現，賦予它能量與專注及引喚能力，令人聯想到印地安部落的原始繪畫。

「表面」和「深度」顯出歐、美繪畫間的差異特徵。表面意指一種藝術態度，傾向於在一個聲音之自身存在理由的視界中，明白展現

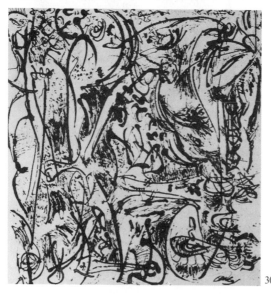

30　帕洛克，《回音》，1951

其圖樣。在美國，新意象傳承之理念是深度與心理分析的恢復，但是這隨即被傾覆，因而重返表面。回歸超現實主義式之技巧並非巧合，縱使這經過由它所產生的繪畫性實行之過濾，像行動繪畫，及至恢復某種美國寫實主義之「野獸派」（fauvism）的地步。

如果這是美國繪畫的文化記憶，那麼具有其他源頭與他種參照的歐洲繪畫文化記憶則與其不同。在這裏，意象是其本身之顯示，這因為它具有藝術史作為支撐：包括形而上畫派、抽象藝術、表現主義藝術以及二十世紀畫派。歐洲藝術中之語言恢復從未是文法上的和含意單一的，且不保持對引用之忠誠。美國繪畫維持一種繪畫性實行之條件反射，在作品中顯示其本身內在之秩序，說明其構圖技巧。

新的經驗因此對其本身形勢之歷史與文化狀況作出反應。如果在歐洲的情形中它們展現一種決定其本體之執行品質，那麼在美國的情形中，它們則發展新的生產方式而保有自動技法與自然繁殖之記憶。透過藝術，美國畫家尋求一種存在之理，歐洲畫家則反而為藝術之存在尋求更高的層次。即使在裝飾的重複中，美國藝術家也在測試由科技決定之自動境況能被容忍的程度，甚至他在展示一種隨機態度時似乎也如此。歐洲藝術家則基於藝術作品存在於一種品質上且自足之定義的觀念，這種定義並非意謂失去與歷史的連繫，而是為一新型的意象恢復其理由和基礎，與位於許多可能性與唯一確定性——藝術的強度——之中心的文化織理有關。

藝術與典範危機

阿爾幹與奧利瓦

阿爾幹 (Giulio Carlo Argan)：
我承認超前衛是一個重要的現象，不只在藝術裏，也在一般的文化全景中。也可以說超前衛是唯一爲現代文化景觀帶來新意的藝術運動。

明顯地，仍有藝術家之作品具現了不同的詩意外觀，但這些藝術家乃是從以往採取過的立場推演或引出結果。在立場上視自己爲創新的乃是超前衛，在這方面它顯然無與倫比。

這創新是我們不再面對一種潮流間的衝突與辯證，而是面對單一的潮流；因爲它是周遭唯一的，如領袖般或者以至尊的傾向出現。

我要提出的另外一點是，超前衛是唯一與普遍的意識情況打交道的藝術運動。它以排斥一切計畫的姿態出現。藝術不再被認爲是一種計畫的產品或是未來的一種文化計畫的一部分，而是以其存在的純粹

狀態出現，否定出於以往立場和任何爲未來設計的歷史血統。

然而，當計畫不復存在，則我們在歷史中所經驗的所有藝術都繼承的另一種元素——價值，也同樣不存在。

如今，藝術無疑地在其整個歷史已被視爲價值，一種不可消費、但却是愈享其樂則愈增其值的價值。這正是爲什麼我們的世界歸因希臘雕塑，我們必須說，那是一種無疑較它們被製造時更高之價值。價值是阻礙消費的東西。因此我推斷一種認爲它自己是反計畫或無計畫的藝術，一種在歷史上首次——這是應獲得極大關注的事實——呈現自身爲無價值之藝術。同時，我不相信人可以教條式地斷言藝術必須有價值，縱然身爲一位藝術史學者，我不知道有不針對價值之藝術作品框架。

顯然，經由不針對價值或進展，這種藝術呈現本身完全歸屬於它的時代。現在，我必須指出，所有的現代藝術，從波特萊爾（Charles Baudelaire）以降，都必須符合屬於其時代的條件。前衛藝術斷言它們不滿足於此現代性而道出需要一種計畫，將注意力轉向未來。

超前衛藝術，包容無計畫與無控制並排斥任何控制和限制，乃是一種暴力的表現。無疑地，暴力是我們所處社會的要素之一。不幸地，個人或國家皆無法逃避這種暴力；我們眞能聲言藝術亦應當如此？視自己爲暴力的藝術是無價值的，因爲在此有一種對比：暴力是猖獗的、被耗盡的消費，所以前述的那種藝術並不是第一個屬於暴力的藝術形式。我們知道還有其他的形式，有些在本世紀：例如表現主義，或是所謂美國的抽象表現主義。

奧利瓦：阿爾幹的辯解或許暗示了藝術作品與世界之間一種過度的反映，因爲當阿爾幹堅持藝術要具有一種計畫，他也自動地暗示了

世界經由此計畫而重新建構。在現實中，有一種藝術作品的「柔和」計畫，在其中的每位藝術家，即使是當他以徒手性衝動而不利用圓規或尺來自我表現的時候，總趨於一種造形架構來組織語言。所以計畫存在著，但它是「柔和」的──它不將自己歸於或延伸至其本身行動範圍之外。事實上，超前衛藝術家具體呈現尼采不斷陳述的虛無主義：虛無主義者遠離中心而朝向Ｘ──一個未知之境界。

我們生活在歷史中一個極度戲劇化的時代，而且我們無法看見出口：在一個矛盾世界的正面出口被衝突打破並被暴力主控。超前衛藝術家積極的虛無主義恰是這種遊牧的樂趣所在；想要流動的欲望甚至是經由這種過去幾十年來以否定物體而被壓抑的樂趣，滋養於觀念藝術中的非物質化，以及六○年代中亦努力於引用與自相重複的藝術。

超前衛事實上致力於消滅暴力、減少厚度與在行動繪畫和許多抽象藝術動勢品質背後的無意識實質，並將其轉換至一種二次元影像的平面空間，如同大眾媒體的影像。

如果我必須在超前衛藝術中發現一種價值，我會去尋找折衷的價值。超前衛──並非一個運動，而是一種態度，一種表現上無拘束地開放──努力於融合被分開數十年的各文化層次：包括高文化層，屬二十世紀初前衛傳統與新前衛之目標；以及低文化層，即大眾文明意象之產物。這些藝術家交纏並重疊這兩種層次，而無新前衛和更早運動中的純粹主義（purism）來妨礙運作。因此，或許我們加諸於超前衛須解決所有矛盾並產生革命性答案的要求，應該延伸至一九四五年以來所有的新前衛運動。

如果這樣的要求近年上升──在阿爾幹的情形中頗為平靜無事，但對其他評論家來說則是斷然、怠惰或歇斯底里的──這或許全都是

由於超前衛世界性的成功。未來主義之後，超前衛是義大利第一次在藝術上能提出一種得以亮相於國外的文化，得以跨越國界、超越障礙，並擺脫地方市場之獨斷而踏入全球美術館與私人收藏之門。

一般而論，由於和物體打交道，超前衛藝術活躍於市場並同樣地被其吸收。正因不可能創造出一種藝術作品與世界之間的反映，世界吸收了藝術而無論其是否有計畫。順便一提，未來主義並非是唯一與法西斯主義反動政治掛勾的運動。它足以令人想起那些擁抱法西斯主義的理性主義建築師，計畫著理性主義建築而企圖為法西斯系統之運用附上一種現實的計畫與理性化的藝術概念。

阿爾幹：我想知道這種新藝術是否相應於一種對次序的呼籲？

奧利瓦：首先，一個政治計畫必須存在於對次序之召喚之先。我們提及的對計畫之追求被七〇年代的危機擾亂，為了使這種趨勢得以恢復，首先必須有一輩穩定而可靠的政治家，而我們却生活在一個政治與經濟不穩定的時代。至少在義大利，政治黨派必須不斷應對新社會團體的出現。這並非三〇與四〇年代的情形，那時義大利社會邁向工業制度，但在基本上仍然是個農業社會。

就此而論，要求次序之先決條件是一種我們今天不能在外界找到的可依賴性。然而，生活在一種過渡的狀態，我們欠缺適切的展望，缺乏一種世界觀，而能使我們鎖定出發點，走向對次序的要求。

阿爾幹：我極具興趣地聆聽，並且我必須說，對於無可指責的奧利瓦的論點，我衷心地欽佩；但對我來說——我並不想因說了這些而結束這個討論——歧異可以簡約至此：面臨我們必須考量的不可否認的重要現象，我們或許不能形成一個滿意的或具全面說服力的意見，那在我們的期望上是有所差異的。這種藝術無疑地是一種徵兆，這一

點我首先承認，而且我也這麼說。對我而言，它是一種災難的徵兆；但對奧利瓦來說，這是一種希望的徵兆。

奧利瓦：如果超前衛有一種感覺特質，那乃是漠然(indifference)；那種漠然能使甚至普通人以遙控轉換電視頻道，迅速地由一個影像符號轉移至另一個影像符號，使這些影像互相變換。越南戰爭的悲劇已落幕，開始在美國漠然的眼神前成為一個純粹的、壯麗的影像，失去了戲劇的深度，而在銀幕上平面化而單純地出現並消失。超前衛消化了這種漠然的人類學狀況並實現了它，使它從電視影像的速度，轉換為繪畫生產時間具黏性的緩慢。這使藝術家得以捕捉這個二次元的平面而試圖賦予其深度，試圖將它征服；或者在展望中試圖恢復意象被大眾文明剝削去的語意深度。當藝術家交融或綜合大眾媒體複製的低層次意象和取自前衛歷史傳統中較高、較深層次的意象，重新修飾意象之方式乃是我在超前衛中發現的折衷主義之價值。我將這種態度歸於超前衛並非偶然。超前衛並非一種反前衛；似非而是地，它是今天唯一可能的前衛。

現代繪畫概況

現代美國藝術／瑞特克里夫

德國的新畫癖／西門

超前衛在義大利／其陸比尼

英國新繪畫／畢頓

奧地利的超前衛／史克萊納

法國的新繪畫／德‧羅瓦西

前進再前進／布耶

比利時：形象的魅力／貝克斯

任何人、任何地方、任何事物：加拿大超前衛／瓦勒士

澳洲最近的某些繪畫／墨菲

以色列新繪畫／巴澤爾

本篇原包括介紹瑞士（Bice Curiger, Die Situation in der Schweiz von den 70-er in die "Roaring Eighties"）、荷蘭（Hans Sizoo, Nieuwe Schilderkunst in Nederland）、瑞典（Mats B., Konsten hos en sovande skönhet Nutida svenskt maleri）、南斯拉夫（Andrej Medved, Podere novega Jugoslovanskega slikarstva）、拉丁美洲（Jorge Glusberg, La nueva imagen en Latinoamerica）、西班牙（Gloria Moure, La nueva pintura Española）等國現代繪畫之介紹，由於譯者難覓而致譯文從缺，尚祈見諒。文末未註明原語文者，皆譯自英文。譯者包括陳國強、吳瑪悧、蕭台興、黃海鳴。

現代美國藝術

近來美國的藝術世界是多元化的。沒人否認此事實，雖然有人否認其重要性，而我亦然。多元主義（pluralism）是一張由評論家與辦展者所繪之地圖，他們的手受一種平等主義之衝動所導引，那滋育自與六〇年代繪製「主流」地圖之精英主義的對立。一位藝術家可以用美國藝術世界的多元主義地圖做三件事。首先，他可取其為對此地勢之正確描述。創造藝術，對這位藝術家來說，乃是奮力使自己立足於地圖上迷陣曲徑中尚未被占領的某處。多元主義，如你所見的，是一個沼澤，所以這個藝術家可能賴以支撐其占有權之唯一基地很容易被侵蝕，經由一種非常緩慢却無法停止、而他可能永不會注意到的過程。

藝術家有第二種選擇。他們可以質疑多元主義地圖，使創作藝術成為前提之批判，而依循此批判的

——不提辦展的與歷史的——地圖繪製向前而行。此困難處在於藝術家從他所反對的評斷中借用了他在其異議中使用之語彙。對此第二種選擇之追求將止於多元主義沼澤邊緣上某處，也許那占據了高地某一點，但却看不清任何東西以能保住附近之支流，而讓它們流向某些其他的周邊。

第三種選擇則將多元主義之想法完全置之一旁，當作一個問題或一個機會，而向超越美國藝術的地緣政治學（geopolitics）外之世界表述自己。稍後我將提及幾位此類藝術家，但首先我必須多談一些有關於認真採取多元論抉擇之藝術家。

在非批判之多元論中，有些從七〇年代中期之新意象繪畫起即不斷創作：以單色調抽象作為一種設計風格中形像元素之背景（包括莫斯柯維茲〔Robert Moskowitz〕、叟頓〔Donald Sultan〕、阿福里卡諾〔Nicholas Africano〕、羅森柏格）。拿開形像元素，結果便剩下單色繪畫，那是一種仍然被老將（瑞曼〔Robert Ryman〕、巴德〔David Budd〕）積極追求的選擇。有時單色場域是多重的（馬登〔Brice Marden〕）或被引至其常見的長方形上（凱利〔Ellsworth Kelly〕）。亦有較年輕的單色調實行者，致力於半精神、半治療之目的（此中佼佼者乃哈菲芙〔Marcia Hafif〕，是一羣同道的單色主義者——可稱之哈菲芙派——之首領）。將一個抽象形體置於單色背景上，則其結果是新意象繪畫之非具象版本（威里斯〔Thornton Willis〕、薛福林〔Herbert Schiffrin〕、希奇〔Stewart Hitch〕）。

增加元素的數目，產生了具有三〇年代幾何抽象強烈風味之意象（戴奧〔David Diao〕、吉伯特—洛費〔Jeremy Gilbert-Rolfe〕、波伊士〔Bruce Boice〕）。解放幾何而元素之多樣性轉為繪畫性。所有世代的

31 沙維尼奧,《回頭浪子》, 1924

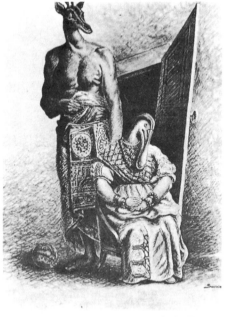

32 賈斯登,《框架》, 1976

美國畫家都在開發紐約畫派動勢抽象（gestural abstraction）之大型的細微差異──這是指反語。(這些反語最強的乃在老將史帖拉和新進克勒夫〔Charles Clough〕之作品中)。當然，繪畫性之風格常成為具象的──或「新表現主義」的（包斯曼〔Richard Bosman〕、莫克〔Richard Mock〕、修瓦茲〔Mark Schwartz〕）。依然還有其他的選擇，數以打計，從出現於七〇年代早期之「敘事觀念主義」（narrative conceptualism）（如史密斯〔Alexis Smith〕、阿提〔Dottie Attie〕）至中期之圖案繪畫（寇茲婁夫〔Joyce Kozloff〕、喬東〔Valerie Jaudon〕、庫須納），還有六〇年代極限主義與三〇年代科幻樣貌之睿智結合──這種風格最為強烈地顯現在凱斯特（Steve Keister）之作品中。

我無意暗示我對這些風格下評斷，只是就其個別施行者依其風格類別列述。事實上，我沒有對風格之觀念下評斷，而是將其簡約至可能之最淺薄意含：一堆特徵，而據此可以區分在人口過多的多元主義地圖上之藝術家。由於此地圖據了解亦由風格構成，可以爭議的是，不批判或至少默許多元主義的藝術家要求被視為像我在此看他們一樣：單純地只是地圖上之特色、功能。甚至具特異風格者如莫瑞（Elizabeth Murray）、朱克（Joel Zucker）和史帖方（Gary Stephan）等人，已由多元主義沼澤之潮流與反潮流現成物所提供的可能性中，發展出他們的地位。

這將我帶至那些聲言提供一種對藝術世界批判的藝術家，他們對風格上之專制及對社會、經濟、政治壓力「解構」而賦予此際可通融之風格其權威性。高得斯坦（Jack Goldstein）（圖34）、勞森（Thomas Lawson）、普林斯（Richard Prince）、葛萊爾（Mike Glier）等人從大眾媒體──電視、廉價小說封面、報紙照片、廣告圖片中發掘其影像，

33　堅尼,《一幅畫之草圖》

34　高得斯坦,《無題》,1981

強使此低俗文化（low-culture）內容進入高階藝術（high-art）之格式
與境況,他們希望強調幾點:「嚴正的」藝術誘導一種對影像轟炸的盲
目,而文化中的每個人皆被消費主義（consumerism）之力所屈;當眼
前的工作是要傳達一種對一般文化壓迫想像之回應時,低層藝術風格
經常較其互補之高階藝術為更佳之工具;還有風格與內容明智的替
換,藉著一種侵犯的、市井方面的反語導引,而能夠大力治癒藝術世
界對較大世界的盲目,並使美國藝術體制重要的值得尊崇的事物與發
膩的雅致品味重富生氣。

這些年輕的反諷者甚有前途，雖然他們目前的成就僅在奠立有品味之無品味權勢於多元地圖之一角。換言之，他們為八〇年代重複了縱橫於二十年前精於戰術的沃霍爾及其他普普藝術家。這些我稍早曾提及的對多元主義不挑剔的藝術家，以不同程度之巧智潤飾接收風格。而那些使其藝術為一種對多元主義批判的藝術家，則潤飾被較優雅風格所抑制之粗鄙與挑釁。他們其所反對的用詞苦心經營其批判，結果正為其對手所困。呈示一種反語無論如何是必需的，好打斷由形體至意義之滑順的連接，而不能被視為是受現代主義長久養馴之反語的一種變異形式：抽象繪畫空間和前者某些情形中動勢的曖昧性；以及與前者密切關聯的，表現主義告解戰術所提出之雙重性及其所引發之疑問。然後還有盤據於虛空之無活力的反語，由普普與極限主義老將透過掩飾或除去其造形前提繼續營造，以致沒有東西留下保護那總是潛藏於過度的容量背後之不幸。

這些現代主義之反語風格無一已死（除了極限主義反語是死後之鬼魂開始出沒）。事實上，一些紐約畫派第一代與第二代之前鋒仍老當益壯，激擾著圖畫空間之結構，使其充斥著自白而仍具誘惑性地不可解——德庫寧、伯基歐斯（Louise Bourgeois）、托爾寇夫（Jack Tworkov）、克雷斯納（Lee Krasher）與瑞斯尼克（Milton Resnick）今年都展示了有力的新作。沃霍爾與凱利、李奇登斯坦（Roy Lichtenstein）與莫里斯（Robert Morris）繼續將普普與極限主義推至極端，並維持兩種風格間溝通之隱匿的線索，此二者探討如何居於虛空之問題，一是以一種先於力量的天真理想開始，一是趨於絕對之控制，而這只能被威脅，而永不被支配。

這一季另一位老將葛路伯（Leon Golub），是一位途經芝加哥與巴

黎的紐約客，他自一九六三年以來，首次在一間曼哈頓的藝廊展出。將近二十年，葛路伯與紐約藝術世界格格不入，現在他已改頭換面而受惠於對有形之意象貪婪無饜的多元主義，即使是他那推進至一種受苦之恐怖美學亦然。這些傭兵與受折磨者之圖畫被美麗地塗畫、痛楚地描繪。其風格之可貴處能在此痛楚性中找到答案：它出現於葛路伯之擴張其材料的影像——主要是新聞照片——至紀念碑性。由於尺寸簡化一個意象，葛路伯暗示他了解簡單任務與極端情勢間之關連。它像是軍事解決之殘酷與行刑所使用武器之改良間的關連。以其繪畫表面受創之華美，葛路伯註釋了他與美國藝術世界之要求——一種非政治特權——之掛勾。他提醒我們一個非政治之姿態當然也是政治的，而畫家也是傭兵，即使當他們誘使我們深悔在虎紋軍裝下隱藏的槍彈之殘暴時亦然。

費洛（Rafael Ferrer）的新繪畫，解除了集結於北與南、第一與第三世界邊界兩側之傷感。他的加勒比海民俗傳說屬於殘酷的類型，而目標則是他自己的藝術——以一種極度狂亂的關切來設計的一種工具，以確保他永無法逃避對其歷史的執念或返回歷史。我們也同樣受阻於費洛意象之無目的性，它並非像新或準康德美學（quasi-kantian）中那般小心經營或謹慎呈示，而是強使其繞著本身之軸無休止地旋轉，有如某些熱帶氣候之突變終於將整個邊界地域之物體拖入其系統。波頓（Scott Burton）（圖35）顯然是一個曼哈頓人，就像費洛是波多黎各人一樣。波頓的桌椅以極限主義與構成主義（constructivism）之造形建造，具有一種自白的品質。其用豐富或強烈紋理之材料製造，並通常塗以俗麗的色彩，使其立方體、圓柱體、圓錐與長橢圓形引起一般單純幾何所不能引起之慾望。他為極限主義形式、為構成主義之烏托

邦殘像創造了一個塵世，像是那種長久拒絕承認自己本身慾望之人所居的塵世。藉著強加一種實際的、相對於理想的功能性於這些形體，這些純淨的具體化身，波頓暗示了我們的文化為純潔無瑕所提供的污穢功用。

在雪曼（Cindy Sherman）最近的自拍像系列中，她拋棄了特殊的慣用形式——「圖書館員」、「阻街女郎」、「男女合校」——之傷痕。她的新照首度是彩色的，尺寸比以往的都大，而相機也較以往更為移近她。糾纏於床單中，躺在靠椅上，她現在的慣用形式是「女人」——或說是「女性」或「婦女特質」？依據電影與時裝照片中全然「自然」之傳統，每一影像都喚起恐懼、壓抑與近乎絕望之感，而婦女們便在這種具有無力感之作品中漂流（圖36）。菲雪（Eric Fishl）將其性焦慮歸返至童年，其陰魂之力以一種接近恐懼之堅持在畫紙上、畫布上推動著他的手。肉體及其性感，其傳統之曲線，出現在一種緊迫而高貴的諷刺畫中。還有菲雪對回憶過去之關切、拒絕將局促不安自其形體中抽離之堅持、其象徵上的「粗拙」（魚等於陰莖，皮包等於陰道），使他所有的意象，即使是最安詳懷舊的，都顯得生粗而過敏。

薩利與許納伯面對相同的危險——商業上被接受使他們作品之困難度不易爭辯。薩利繼續以其藝術中或可稱之為「寫作性的」（writely）品質來削減他冷酷的圖畫感。其畫作之樣貌獲得普遍之欽羨——它們風格相對於風格，形式相對於藝術中可笑地被認知為內容部分之搬弄。然而，薩利之樣貌需要被讀，他的每一幅畫皆充滿暗示，他和任何其他人一樣知曉像那樣的需求實際上是無重點的。薩利的藝術是一系列隨口而出的台詞，伴隨著姿勢而指出，首先，他不期待一種精明的閱讀、一種警覺的聆聽；其次，他了解姿勢本身在視覺上便被認作是他

35　波頓,《岩石椅》,1980

36　雪曼,《無題》,1981

的藝術。因此他的反語是使其觀眾達於不將它們讀爲反語之地步。而他將此情況培養爲他的優勢。至於許納伯，他受惠於遍布於藝術世界中的一個慾望，便是看他筋疲力盡。這是具有激勵性的。許納伯最近之畫作是極大的、極爲生粗的，並且極爲矯飾複雜，似乎不幸爬上紀念碑性之危崖而搖搖欲墜。許納伯之感性扮演著薛西佛斯（Sisyphus）而至其本身之不幸：一件極大之工事，無此則無事可做。

我相信在時下景況中最好的作品是成長自渴求某種超脫的東西，雖亦渴求經驗。近年來最強的作品產生於一種想法：慾望是專制的，

37　羅賓森，《殺人者》，1981

38　列文，《法蘭茲·馬克之後》，1981

雖然此想法當然探其他形式——例如，慾望是專制之證據。這留給藝術家最清晰的自我意象：一位消費者，而非一位生產者。某種不安跟隨著，並懷著憂慮回浸於整個文化，以求取能量和一種較為聚焦之思想烙印。最好的仍會來到，雖然我確定藝術在短期內將是悲困的，修正著自己直到它所有的觸媒皆轉變為無意義之真理——因為生產之邏輯是沒有消費者能以機智勝過的，那是一種渴望的與被渴望的交替之邏輯，而這是由於生產必須同時是強制的與被強制的。於是這種微妙的驚慌氣氛，一種窘迫的機制，資源豐富而足以產生一種審美氣候，其熱風乃是一股強烈之機智，而其天啓之洪水則是藝術家懷舊之淚。

隆哥（Robert Longo）之藝術中有一種野蠻的憂悽，這是說它發出一道光而射在任何一位對藝術情勢之完全恐懼有所反應者——即使是積極回應如隆哥者——之態度深處的悲觀性上。當隆哥從其「抽象」的都市建築轉變至鉛筆描繪之都市人粗野而精準的痛苦擬態，觀者最終感到一種動搖，像是政治體制之從自由至嚴酷的突然轉換，在一個感到政府這種概念是不可忍受的國家中。隆哥表述了風格之無意識，那慾求一種絕對的權威，而使我們只能承受想像它是作為媒介、被修正、和最後受壓制於那些藝術的計謀，而其靈氣却反而首先使我們警覺到此等慾求之存在。隆哥漂流於不同風格之間，這是一種眩目的戰術，是一種對待極權主義的殘酷方式，有如對待一個人對他自己最深的了解。

（本文作者為瑞特克里夫〔Carter Ratcliff〕，譯者為蕭台興）

德國的新畫癖

　　蒐藏家和藝評家對德國新繪畫的反應不只是訝異和不知所措，更是一種無助和不快。這股新潮和震驚被譏爲有如奇珍異物的蠟像館，頗有沙龍的刺激感：「新野獸」、「猥褻的表現主義者」、「拙劣的塗抹」或「恐怖的即興塗鴉」。藝評家把自己的職責和學校校長混淆了，他們不是在爲潮流定位，而是一一訓斥藝術家：「P. P. 顯然沒有表現能力」、「W. G. 處理色彩太隨便」、「T. L.……那粗劣的原創性，一下子就來去無蹤」──一向聰明的彼得‧伊登（Peter Iden）＊ 竟敢毫不留情地抓來一些替死鬼。

　　然而這個突破，其實並不那麼新、那麼令人驚訝，而得以「小心──火」的心情來躲避。這種節奏性強的圖畫早已形成傳統，不久就可以慶祝十週年。從一九七七年開始，柏林的激烈派，如費庭（Rainer

Fetting)、米登朵夫（Helmut Middendorf）、沙樂美（Salomé）和辛默（Bernd Zimmer），就在自助畫廊「莫利茲廣場」（Galerie am Moritz-platz），展出自己及他人的作品。一九八○年春，這四位藝術家就在公眾場所（瓦登湖美術館〔Haus am Waldsee〕）展出。其他野獸繪畫的堡壘，如科隆的畫家團體：「米爾海莫自由羣」（Mülheimer Freiheit），於一九七九年成立，知道的就不限於圈內人。

年輕畫家的展覽主題，通常也就是他們的工作綱領，如「圖畫交換」（Bildwechsel）（柏林，1981），「環視德國」（Rundschau Deutschland）（慕尼黑及科隆，1981），「溫室」（Treibhaus）（杜塞道夫，1981），「米爾海莫自由羣及德國有趣的圖畫」（Mülheimer Freiheit & interessante Bilder aus Deutschland）（科隆，1980）。對這新畫癖的批評大都措辭強烈。批評家的情緒被挑起來，更一些更酷的話語來回應所受到的震驚。挑釁十分成功，新的感性品質因而被帶進藝術裏。

民族藝術取代國際的一體性

斷然拒絕感性和即興繪畫，就只有硬闖學院＝貧瘠的繪畫文化，這修飾了美麗的花園。原本靠人工和智力接枝的藝術，變成愛心照料下的荒郊中的花園，這就是前述新的被拒絕者。以「走向繪畫」，取代需要腦筋鑽研的「觀念藝術」；以色彩和造型，取代極限主義的狹窄和色塊繪畫；以形象取代切割和分離，是他們的口號。只有前衛小圈圈的玻璃珠遊戲以及精神的逃避手段，都已成為過去。沒有任何表演、媒體藝術或身體藝術以及任何行動、科技儀器或機器，能喚起像（古老）繪畫給人的幻想。

過去數年的貧瘠似乎過去了，藝術與愛
及感官的暴力結合，取代了前者而撫弄那細
微的差異。同時藝術不再是國際性的，亦即
受美國藝術左右。歐洲——尤其義大利和德國(西德)，是這新時代精
神的生產者。

　　無疑地，藝術家顛覆了約三十座原已動搖的堡壘。年輕畫家父親
輩的侵蝕性影響，是在德國經濟奇蹟時刻的挑釁，他們使法官和道德
法典都派上用場。

　　在法西斯國家所崇拜的繪畫之乾淨、寫實、客觀風(Sachlichkeit)，
一九四五年便走向低潮。如同圖畫禁忌，有些清楚的題材被刻意避開，
以免給人法西斯品味文化的口實。但一九四五年後，德國畫家並非銜
接一九三三年前被國家暴力所終止的發展，而是尋求國際的認同。當
時「巴黎畫派」(Ecole de Paris) 主導方向，他們尋找散亂的後期超現
實主義，後來又找尋抽象表現主義的德國版。無形式 (Informel) 和一
種以面塊切割、寫實性的普普藝術，算是走出德國困境的出路。

　　從一九六〇年起，柏林畫家就背叛這種國際認同。其中以「魔窟」
(Pandämonium) 及首座自助畫廊 (Grossgörschen 35) 為主要核心，
有巴塞利茲、荀納貝克 (Eugen Schönebeck)、魯佩茲、荷迪克 (K. H.
Hödicke) (圖39) 及科伯林 (Bernd Koberling)。他們不再畫什麼抽象
的涅槃，而用新的色彩加透明漆，顏色也塗得薄薄的。

畫家不帶恐懼也沒有主題

　　被錯誤地貼上表現主義的標籤，這種藝術被視為是德國品種的同

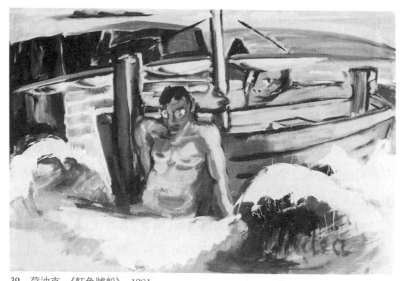

39 荷迪克，《虹魚號船》，1981

時，也是不受歡迎、無法大賣的。直到一九七〇年左右，老的表現主義作品仍被視如痲瘋病，像却吉納及黑克爾（Erich Heckel），在國際拍賣會上仍可低價購得。也大約在這時候，從尼采到表現主義藝術家，被嚴肅地在精神史上建立一條通達希特勒（Adolf Hitler）第三帝國的線。一切來自德國的人性東西，都被視爲是條頓族的、原始德國的，是危險的。

　　最早那些不斷尋找挑釁的畫家，是經濟奇蹟時代，亦即重建時期的一部分。他們不能獲得什麼，相對的，也沒有什麼可以失去。整個社會把資本丟到建設裏，藝術成了一種陌生的奢侈品。沒有人可以靠藝術過活。有的當廚師，有的在工地做工──都是打工性的；賣作品只是偶爾的。

　　他們的畫，既沒有主題，也沒有恐懼。那是一些物象，但沒有主

旨和救贖。沒有遠景是他們的特徵，這也形成他們的風格，而社會視其為自傲的一羣。

　　與美、法、英等國不同的，戰後的德國和義大利一樣，並沒有一一嘗試前衛的遊戲方式。藝術家沒有墮落成技藝純熟的藝人，躲在後達達多樣的變化裏。想超越藝術的作品，一看就像是進口的，令人尷尬；反而是這些無題繪畫，不但帶有德國色彩，又頗具刺激。在德國還來不及抓到國際的一點邊，想把自己的過去掃到地毯下快快忘掉，却由於藝術而暴露了那拙劣粉飾的外表。他們儘管有立場，却被視為是反應出來的，沒有生產出國際的模式。

　　這些藝術家不只在做為下一代的老師，即使在風格的發展上，都令人訝異。大自然完全溶入繪畫裏，並凝聚成形象，這便是科伯林作品刺激的地方。相反的，魯佩茲則把物象切碎成一塊塊小平面。除了當下的畫癖外，有些繪畫過程也是高難度的，但不加上智力運作。多樣性和無風格一直是荷迪克的主題，他更是柏林年輕一代的老師；作品具爆發性的史托勒（Walter Stöhrer）亦然。在西德，繼波依斯之後的老師有：布特(Michael Buthe)、巴塞利茲、波爾克及印門朵夫，後者原是政治宣傳畫家，但勇於跨入繪畫的未知領域裏。

形象的——人和心理

　　這些野性、激烈派的畫家屬於表現型的，但却難以拿來和表現主義相比。一般風格性的比照反而突顯藝術批評的僵化，他們只會用比較的方式。對他們來說，似乎沒有「第三種」可能。可比較的，只是對該主題探討的動機，却不能拿一張張畫來比對。然而動機却是相反

的；對表現主義者而言，藝術是一種「視像（vision）的傳達，天啓的顯現，並藉繪畫表現情感」——這是華爾登（Herwarth Walden）＊所說的。

而今天新的表現姿勢，既不是視像的傳達，也不是天啓的顯現，而是在一個缺憾社會的零點裏，一種負面烏托邦的表達：「沒有未來」、「活不下了」是他們的格言。這樣的主題在今天，一如在一九一〇年左右，是心理的：人是感覺的、受苦的生物。今天不再有過去那種「噢——人啊」的激情，不再懷一絲希望，乃是自給自足和具破壞力的。繪畫不再如過去先人那般用純粹物象，而是用圖象去呈現對立，以及仍潛在發展中的末日景象的衝突。

恐懼是一些激烈的姿勢，雖然被好強所隱藏；感官的表現，透露一種「非常強烈的情緒」。一切都出現在龐克這代的硬派作風裏：「把音樂開大聲點，我們不想聽到世界的衰亡。」他們不探討繪畫裏的色彩，主題本身便凸顯該繪畫的問題所在，而它只是一些變化而已。它不只與龐克音樂一樣，是新思潮一代最極端的表現，以硬冷的節奏，誘引出地獄般反覆迴旋的聲音；也如現代精神分裂心理學描述的，這些步向地獄的野人所表現的，正如瘋子一般。

西柏林的次寫實主義（Sub-Realismus）

柏林儘管被分割，有圍牆和大羣人的遷出，但西柏林仍是西德最大的城市。都市速度感造成的現實扭曲，引起相當的關注，藝術因此也是寫實的——而非冥想性的抽離。這曾是帝國首府的圖畫景觀，一直是寫實的。在這今天已遭到破壞但仍才華洋溢的大都市，却曾發生

過德國最重要且急遽的藝術風潮：從歷史主義、分離派（Sezession），經表現主義和達達，甚至戰後年代也一樣。

由於位於西方最東邊，柏林有一些明顯的極端：在貧民窟、土耳其窮人住宅的邊緣，有最不尋常、無所顧忌的藝術，那兒有年輕畫家的工作室和展覽場。一九七七年，畫家和表演者，電影者和雕塑家，一起在莫利茲廣場成立自助畫廊。這些人由於共同目標而凝聚。沒有宣言，沒有固定做法，他們展出在「批評寫實」（kritischen Realismus）之外沒有展出機會的作品。「批評寫實」當時經常獲得贊助，也晉升為議會藝術、外銷藝術，其實只是漫畫性的模仿現實、具激進的政治意圖。

費庭、米登朵夫、沙樂美和卡斯帖里（Luciano Castelli）的作品，並非以批評性寫實手法呈現醜陋面，而是一種顛覆性的寫實主義，不具社會責任觀，而且頗具硬派作風，操作著一種間接、直接的辯證性。費庭畫大都會裏尖斜的濕滑感：光、溫濕的滴著；好像梵谷幽靈在柏林宣告他的再生。

米登朵夫畫都會裏的瘋子、龐克、吸毒景象，他的畫，在線條筆觸消失時，產生繪畫性。沙樂美，曾是同性戀的表演者，則把自己放在圖畫的中心：既是誘騙者，也是犧牲者，非常殘酷和一貫地，把人的形象帶進繪畫裏。來自瑞士的卡斯帖里也有類似的畫風，他的新作顯示，他是個相當堅持且色彩豐富的畫家。辛默不只畫當地的風景，他也畫異國景物，以及牛羣、啤酒帳篷等。

這些畫家或直接或間接的，屬於沉思性的即興派。而在阿爾伯特（Hermann Albert）及科伯林工作坊學習的雪華利（Peter Chevalier）

*譯註：華爾登在二〇年代於柏林設立「暴風雨畫廊」（Sturm Galerie），是表現主義的主要推動者。

則不同。他的畫是一些謎樣的白日夢，一些奇奇怪怪的東西擠進畫面，散落、破碎，本身又不斷分裂。侯內曼（Thomas Hornemann）和賽普特（Fred Seibt）都是在素描上及構想上很有才華；巴赫（Elvira Bach）、聖塔羅莎（Hella Santarossa）和卡布里葉（G. L. Gabriel）則皆屬有個人風格、富於女性圖像的野性女畫家。

一九八一年，莫利茲廣場畫廊解散，純粹的目標達到了，也使畫商成功地注意到他們。一種刻意擺脫修飾性抽象的形象畫，以激烈動作挑戰智力的思想圖畫；享受色彩的樂趣及一些矛盾……都被堅持，而且還賣得掉。其他柏林畫家團體還有「1／61──波克街」（包括黑爾〔Ter Hell〕、賴納・孟〔Rainer Mang〕等），以及庫爾梅爾街（Kulmer-Strasse）的工作坊團體。

科隆／杜塞道夫──波依斯之後的畫

即使像在科隆、杜塞道夫這樣大的工業、文化空間，也只有靠自發的活動，才有展出機會。他們以工作室所在的街為名，例如由六個畫家組成的「米爾海莫自由羣」，他們的作品是自由、粗糙、多樣的，屬於一種驅散的美學（Aesthetik der Zerstreuung），物體既不被固定，也沒有支撐。其做法也許採繪畫性，也可能是浮雕性，成品則有如礦場煤堆的圖樣，不像畫，而像放大的粗格子線條。亞當斯基（H. P. Adamski）介於俗世和俗氣的風景畫之間；波莫斯（Peter Bömmels）踰越畫布的手法，使人聯想到「生藝術」（Art Brut）；且恩（Walter Dahn）和多寇皮爾（G. J. Dokoupil）則是六頭怪獸（Skylla）和美麗共存，極具想像、醜陋和墮落（圖40、41）；納許伯格（Gerhard Naschberger）

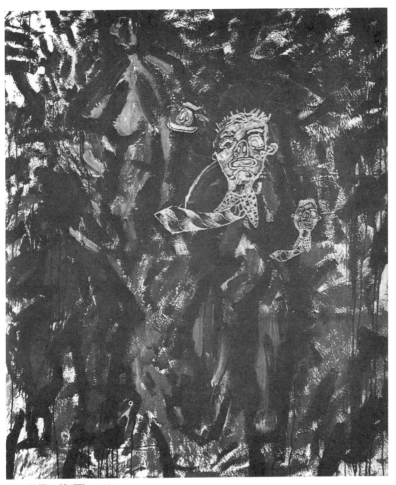

40　旦恩，《無題》，1981

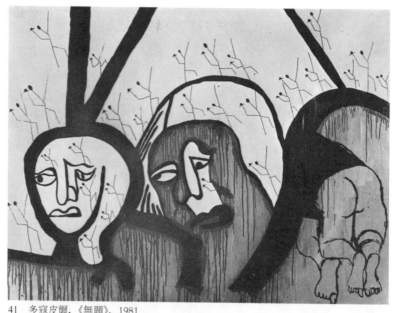

41　多寇皮爾，《無題》，1981

及克弗斯（Gerard Kevers）畫的則是當今怪異的地獄般景象。

在米爾海莫自由羣附近的，是德國田園詩的摧毀者——蘇爾册（Andreas Schulze）和迪勒木特（Stephan Dillemuth），他們嘲弄穿著皮褲的巴伐利亞（Bayren）人，這些人帶著擁有鄉間住家的幸福感。而俄冷（Albert Oehlen，漢堡人）和畢特納（Werner Büttner）的諷刺圖畫，是繪畫性的邊緣圖畫。專畫各種媚俗事物的「正常」（Normale）羣，也是唯一一個有計畫的團體：「簡單，是唯一使藝術再度活躍的方式」，那是一種其實不錯的天真，但却只給窮人救贖的期待。波依斯的口號：「藝術即生活」，被庸俗化了。坦納特（Volker Tannert）則完全不同，他拒絕對畫做淺顯的詮釋。女性形象則是史伽斯尼（Stefan Szczessny）的作品內容。

畢卡比亞的復興和「壞」畫

　　巴富士 (Lna Barfuss) 和瓦赫維格 (Thomas Wachweger) 的畫（圖42），不是簡單地與美作對，也不是負面的仿傚或美學的嘲弄，而是尋找著一個想像的零點，遠離幻象的圖畫。這兩位住在柏林的畫家，拒絕觀念性繪畫，也排斥模仿現實。極具想像的形象或奇特的物體充滿畫面，它們多半像腦筋急轉彎似的幽默，和年輕德國式的時髦的優雅主義毫不相干。

　　基朋伯格 (Martin Kippenberger，柏林) 也不按牌理出牌；現實被輕率、無所顧忌給打破、粉碎了。字與圖共用，產生具有諷刺和隱喻的豐厚主題。

　　與好品味相對的畫畫，使老大師畢卡比亞又具時代性。他永遠憑喜好畫，他的風格是，從後印象派到現代派的反風格。而在這種既非描摹現實、也非瀰漫在抽象氣息裏的繪畫裏，這位法國先祖獲得新生。

　　對當前德國繪畫景觀做圖文並茂報導的，有印刷精美的《圖畫書》(*Bilderbuch*, Pfefferle 出版)，及《藝術論壇》(*Kunstforum*) 第四十七期專題：「德國藝術，這兒，今天」，有相當豐富的圖片（科隆，1982）。其中「主體性」(Subjektivität) 這個字被時髦地使用，却沒有具體的論述，批評性較少，但對新的德國繪畫，却有第一手的報導。

（本文原以德文寫成，作者爲夏諾·西門 〔Jeannot L. Simmen〕，譯者爲吳瑪悧）

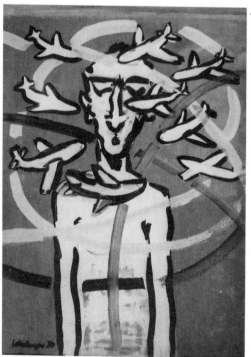

42　瓦赫維格，《旅行的感覺》，
　　1980

43　哈克，《嘗試限制太陽在它
　　的範圍內》，1982

超前衛在義大利

　　為了在義大利形成一種新的風氣，奇亞、克雷門蒂、古奇、帕拉迪諾、德・馬利亞的周圍和其他正值青壯或更年輕的藝術家，他們的作品方向大相逕庭。他們之間的作品完全不同，不可能形成一派或相近的詩意，然而都具有一種「主觀性」之再發現的特點。實際上這些藝術家之間沒有明確的聯繫，也不完全運用相同技巧，一些使用具象手段，其他則否，大部分都從自我的目的開始工作，不去了解其他人正做些什麼。能肯定的只是藝術實踐在某一時段產生了變化：經過觀念藝術，使用科技工業的環境藝術以及非個人、冷酷、清晰的長期研究，開始了一個重要的時刻，更需要豐富藝術作品，深入藝術內部進行工作，與過去及遠古產生聯繫，沉澱藝術史中無限的形式與意象，並且吸收儲存；重新喚起藝術家的

尊嚴，必須有這種認識即這並非一切的目的，要明白只有具內在活動力的作品才能擁有授予這項榮譽的能力。

「現在醜惡的言行之荒謬在於缺乏新知，藝術能力在快或慢的過程裏，接受了生物學的影響。」奧利瓦這麼寫道。這些藝術家並非不惜代價求新，他們不去繼續新語言的實驗，反而時常回歸古代的技巧與意象，再現的過去在這些藝術家的作品中是持續的，他們透過較少的聯繫，獲取存在的生命力，他們的結合是爲了經過難以想像的道路，特別是當藝術形成之前，每個人都設想與傳統形象聯繫，這種異議與尚存的過往文化經驗之回憶寄望可能在未來呈現。

需要而明確的，幾乎從不涉及眞正的含義與特定的引文，就是爲了由應指出原本之血緣者傳達明確的象徵，或向尊敬的藝術家表示敬意，恢復選擇一件適合的特定作品，其中相逆的恢復幾乎從來不是原本的，而是類似一個形式上的回憶或在藝術活動中隱約呈現的思想，是必然游移的不明靈感；其誘惑力來自他得到藝術作品的那個小世界，而引至一個源於實施計畫層面重新變化的興奮火花。波特萊爾寫道，「我曾強調指出回憶乃藝術之一大準則：藝術是一種美好的記憶術；現在，模仿的作品正好腐蝕了回憶。」波特萊爾對於不久前藝術家們與「優雅」疏離發出警告。對之前承認那些深奧的文字並不了解，「優雅過量地運用回憶，然而優雅是腦中回憶勝於手上回憶。」一個好的記憶法(暗示著對遠古藝術回憶之參考)，根據不明的記憶，在心理陰影與模糊視野閃現中支配創造。這些藝術家並不藉由平庸的仿製品連接過去，而是通過風格變化與個人詮釋重建記憶。記憶是思想上而非手頭上的，波特萊爾叮囑，這些藝術家不再做手頭上的摹仿，也不抄襲平庸的肖像，正如我們談過的，他們是以歷史循環論者的精神狀

態往後回顧。在這些藝術家作品中再現過去的形象，不能被界定爲反動的、退化的、運動的預兆，但像是促進一種與傳統感知的重新聯繫，依然充滿活力。明克夫斯基（Minkovski）曾寫道：「過去不會在我們眼前自動呈現，正如連續階級的系列，個別與特殊意義和其他並不相關，相反地不得已選擇自己，並做最大的凝結，使其力量毫無喪失。」他也提到透視回憶，無視如何眞實地回到繪畫、回到意象，意象由物體表層散發，但具有深沉的厚度，多元的象徵並延至無限意義之後。這些藝術家中部分不強調意象的象徵價值，其他人則直接避免意指和幾乎「抽掉」內容。

　　傑爾馬納（Mimmo Germanà）的畫眞正淹沒在對色彩的歌頌和被噴灑瓦解的表面，冷色調和暖色調相互對比並混合，意象佈滿了畫面，作品給人留下處於瘋狂靈感中的印象，靈感好像也賦予一些最新作品中的題目：畫家與鏡子，野人，詩意（當崇高的特性並置時，年輕人坐在淡藍色的海岸以手抱著頭顯得很傷感）。德・瑞（Marco del Re）（圖44）的作品重視繪畫構成：用平塗法畫在裱於布上的紙，這種繪畫參考二十世紀義大利工業中堅固的形體完整性，以畫布在其中做爲繪畫的調合，迫切而嚴謹的形象在畫上聚爲一點，簡化構圖同時令繪畫的層次複雜化，即使使用基本色：紅、藍、黃、黑等，效果也能突出，意象從不能做爲象徵的枷鎖，畫家在畫前只關心繪畫而非其他。龍哥巴帝（Nino Longobardi）從具有裝置技術的作品起步，但一直注意繪畫問題，推翻傳統範圍的外在意象以及繪畫表面。繪畫通過畫布上的二元空間再現，龍哥巴帝達到了「一種傾向單色的繪畫，沒有跳動的色彩，然而這才具有形體素描與物體再現的能力」。塔塔菲歐瑞（Ernesto Tatafiore）時常追憶歷史人物（圖45），主要是和法國革命有

44 德·瑞,《畫家妻子的肖像》,
1981

45 塔塔菲歐瑞,《無題》, 1982

關係。像是羅伯斯比埃(Robespierre)＊或者
真理之神，但避免誇大意識形態部分，只勾
出輪廓特徵的意象以免迫使失去外形或潮流

模仿。景觀由嚴謹的基本幾何形和多角形構成，或由軟原素在布幕中
及牆上展開因而又被稱作幼稚的夢。且可貝里(Burno Ceccobelli)的
作品（圖46）是意象的創造，向觀眾的思想傳遞，發展流逝的回憶、
和諧與相反的對立象徵：男性與女性、方和圓……在這些作品中建立
內在構成。然而象徵從不顯而易見，它們通過裝置做爲部分延遲的遊
戲，爲的是散發最大的吸引力；且可貝里塑造物體，搭配形象新的發
現，他運用大量物質，將其變爲語言遊戲或詩一般的文字。梅西納
(Vittorio Messina)的作品，接受一種把周圍集中的單一概念，以道德
上的緊張狀態轉向回憶起源，在土一般的原始材料裏，在一種物質不
滅並且像光一樣無界限的怪異的中世紀精神裏，用一個奇怪的肖像傳
達了這個原始世界。比例、陰影和白色閃光的柔軟雕塑中的帷幔，被
輕繪在牆上和屋頂，神祕而豐富的吸引力，使精緻的紙、柔軟的畫布
轉換成迷人的宇宙。

　　「杜納提(Stefano Donati)的繪畫從一個開放的空間著手，介於
彌補繪畫表層延伸的深層文化和意象顯現間。」杜納提使用不同的工
具、精緻或刮傷的素描，精采或柔和的、不透明的厚重繪畫，在屬於
一個具體的傳統文化意象上；我們稱其爲「幻想意象」（成員包括弗詩
里〔Füssli〕、沙維尼奧〔Alberto Savinio〕以及部分新古典主義畫家）。
這樣，實行繪畫的溫度被冷冷的引文緩和，這緩和是使人愉快的。弗
爾突納(Pietro Fortuna)經營著一種卓越的繪畫，在大型畫布上充分
塗抹大筆觸的冷色調：綠、藍、黑、灰。弗爾突納的作品不是具象的，

46　且可貝里，*Yantra*, 1979

47　梅西納，《隔板》，1982

48　內里，《縫紉中的女人》，1981

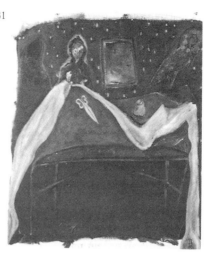

而是全然相信手、工具及繪畫材料，在表面完成。作品通過連續的繪畫，在不明顯與透明之間體現。對於弗爾突納而言，繪畫具有自身的力量、特定的故事，適當地展開在它的鬧劇裏，如同手的痕跡一般地顯現。在德西（Gianni Dessi）的作品裏，技巧是繪畫的，原則是素描的，堅持銘刻於表面，痕跡帶著思想特徵，就算不是一種具象繪畫，還是一直等到一個啓示意象的到來，這意象並不是明確地畫出輪廓及最小的細部，它們是由一種傳播的態度所構成，需要用肉眼去體會；它如同一個特定的整體，由於生命力源於一個唯一充滿活力的靈感，在混亂的痕跡裏顯出意象，藝術家完成特定的作品。內里（Andrea Nelli）（圖48）反對在透視統一中使用邏輯分析的視覺作品，他的畫尺寸很小，繪畫性風景透過不同視點，幾乎可以認爲是中世紀繪畫——這些畫使用了光學但沒有透視。內里的作品聯繫著中世紀思想：例如一幅畫的背景（像一些波尼塞涅〔Duccio di Boninsegna〕的小木板繪畫）建立在山的邊緣，在意象短暫跡象回憶的兩個意外裏，就是在缺乏傳

統價值的古繪畫中也是如此。

　　色彩是史卡雷塞 (Donatella Scalesse) 繪畫的基本元素，他的大尺幅作品留下了不明確而有妨礙性的意象，大量色彩形成的形體在進展間向我們致意，就像在電影院，一開始就控制銀幕，直至失去特點；意象自現並同時消失在繪畫的漩渦裏。謝拉(Dario Serra)可以說是「雙重的敏感」：「以一空間基礎主導，隨文藝復興文化象徵性準則，加上幽靈的表示，伴隨一種感性主義、矯飾主義者和巴洛克的準則」。在謝拉的一件作品裏，有個顫抖的矮人，其歪曲的外形被迫進入一個幾何狀的織物，這裏結合了空間之正面和間接的視覺，還配合了失真形像上曲折的輪廓。史波爾底 (Aldo Spoldi) 的作品源於童話意象或愛情小說(可能是關於一個解讀青春期的世界)，採用細緻的構思，填上平和鮮艷的色彩；其意象瓦解在各式各樣的尺寸和形式中，他所做的是把這些碎片裝上框，連接起來重新統一。畫框的方格後面，模糊的意識充滿於天真的小輪廓，那裏有小馬、飛機、武器和玩具。

　　貝爾提 (Duccio Berti) 在開始時把錯綜複雜的意象用在他大部分作品的空間裏，用以表現神話的世界，這個世界以隱喻表現直覺的思想。「如此繪畫就像處在神祕的目的地，如果錯綜複雜地集中的形體是隱喻的，那相反的，其特殊意象則是寓意的」。在貝爾提的近作中，當作品的繪畫厚度繼續轉述藝術史的意象或普遍文化時，常常更具涵意：奧菲歐(Orfeo)，來自惡夢的形體，似乎從黑色裏得到啟示。在一件最後的作品裏，他向馬蒂斯的《生之喜悅》(Joie de Vivre)致敬，也為了特殊的繪畫領域而更加興致勃勃地嘗試，而即使在這裏，意象還是回憶和不精確的引文。如果艾斯波西托 (Enzo Esposito) 表示「每個顏色都沒分別」，那是因為他不使用色彩的象徵價值，把繪畫的發言權放進

「大抽象」（grande astrazione）的系統裏，就像以前的主角：巴拉（Giacomo Balla）、康丁斯基、薄邱尼（Umberto Boccioni）。「當每塊色彩從外部產生熱力時，一塊色彩影響著其他的，線條帶著噴灑的黃色，筆觸覆蓋著筆觸，對話持續著直至無止境的理論」。艾斯波西托以卓越的色彩使繪畫成為洶湧的海洋，他用色明亮，這些色彩並不稀薄，它們溢出畫外、自行凝固，似乎象徵全部現實空間都能溶入畫中。在義大利也有些藝術家重拾裝飾這個形式，回到遠方的聯合國，其中斐列索（Fabio Peloso）選擇確切介入一類義大利典型的樣式，就是十四世紀的裝飾藝術元素，但他從作品邊緣而非中心開始：「斐列索構成本質元素，視覺裏包括環境（真正的物體雕塑──裝飾就是其本身），工作在牆和天花板上實行，全部重新覆蓋完成或已經成形的拱門」。

科羅納（Maurizio Corona）在一些繪畫中使用拼貼，使用的是一種可以創造透明感的極細緻的紙與繪畫相合，創造出組成整體的部分和粗糙的特性，並使畫的厚度增加。在科羅納的一件作品裏，放進了一把羽毛扇以及不同的形式、五彩繽紛的物質，像之前的作品一樣，他利用紙張、色彩散播在扇上也進入畫中，產生透明感，其他部分則由小的騷動聚集著色彩痕跡。藍蒂（Marcello Landi）則在薰過的玻璃上創作。「然而，煙不可能靜止，它向著無盡的方向，自動超越火焰本身而成為色彩，火在玻璃表面自行減弱、消滅」。卡諾瓦（Alessandro Perelli Canova）使用細緻的顏色，把旋轉的意象留在柔軟的紙上。卡納瓦丘洛（Maurizio Cannavacciuolo）則常做一種根據詼諧、非政治傾向的雜誌式的新一代題材繪畫（迪斯可舞廳、酒吧、熱帶島嶼等等），達傑尼歐（Ernesto D'argenio）使用「一個前進的強硬的內在表現，其中奇怪的效果是為了超越繪畫邊界本身的繪畫，在各種可能性之間漂

浮的形體，中斷於它的規則中」。山多利尼（Annamaria Santolini）則以大而硬的表面，完整的形式，金屬般的色彩掃描和有機性的律動傾向觀察造型。

在更爲年輕的藝術家作品裏抽象形式交錯，並不在意結果的連續與否，他們有些偏愛具象，其他則著重於抽象的色彩價值（密里〔Sabina Mirri〕、甘塔路波〔Patrizia Cantalupo〕、比安基〔Domenico Bianchi〕和艾斯波西特〔Diego Esposito〕有些不同，在類似的相關問題上他們是各自獨立的）。提瑞里（Marco Tirelli）（圖49）的畫來自透徹的設計，它與砂子和繪畫材料共同構成。「靈巧、奔放，適當地落在陌生的表面，平靜得就如同在深幽長廊中的壁畫，這是狄‧山伯（Filippo di Sambuy）作品裏明顯的跡象。」狄‧山伯以虛構幻想的形體，在繪畫表面運用精細的描繪法，表現了令人難以分辨的層次。在閃爍的繪畫表層和微弱到幾乎無形的素描裏，狄‧山伯追求著一種難以克服的意象，既短暫又不可捉摸。藝術家自我解釋說：「我的暗示經常與沉默或者沉默的意志偶遇」。

此外，我們還想到兩位如同義大利人的外國藝術家，他們已經在義國創作許久了：哈卡（Janusz Haka）還有德拉哥米瑞史庫（Radu Dragomirescu）（圖50）。哈卡，波蘭人，撕去強迫都市文明的意象，用「普普」般重新審視的視覺再現以中立的眼睛看到的幾乎是照相式的意象，在抓住瞬間的繪畫上有著濾過的表象和響亮的色彩。羅馬尼亞人德拉哥米瑞史庫的大型畫布則表現了對一個世界的鄉愁，自然再現不朽，主體在時間中被腐蝕；「然而在德拉哥米瑞史庫的作品中，自然也是構成」。自然的模糊意象被藝術家建構在來自遠方的畫布上，它來自回憶，來自以素描爲手段的藝術家傳統，一雙敏感的手支配著素描

繪畫給畫布帶來內在的顫動，它在線條、符號的海洋裏粉碎了意象。這些藝術家間的張力如此相異，其他人更是不同。總之，我認為創造一件作品不能用分析或者支解的方法，而應生活在其頑強的形象中。

（本文原以義大利文寫成，作者為其陸比尼〔Laura Cherubini〕，譯者為陳國強）

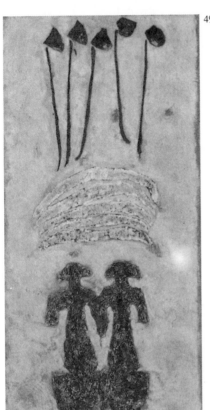

49 提瑞里，《三月繪畫》，1981

50 德拉哥米瑞史庫，《無題》，1982

英國新繪畫

英國的新繪畫現象由一羣鬆散而混雜的藝術家所代表，他們各自獨立地發展出其目前的表現模式。然而，此種繪畫之表現類似其他地方的現代繪畫，是經由解除過去文化空間中歐洲的與非歐洲的約束運動，以及經由對圖畫式樣之溯古態度而成，圖樣甚少取自現實，而通常植根於藝術與文化的歷史。

八〇年代的英國畫家回歸形象，但是其方式是透過所有那些以往在藝術中已逝去之三稜鏡，來展現失去的天眞。相對於那些聲言要再發現世界以致能「客觀地」畫它的寫實主義者，這些藝術家不掩藏他們知悉文明之文化遺產。雖然他們的意象包含可辨認之形象，但所有的關係處於一種令人不安的矯飾主義模式中而被攪亂。

基夫（Ken Kiff）之圖像學仰賴一種神祕而原型的意象之傳承：他

的符號集成包括湖泊、火山和城堡，經常以神人同形之性質而擬人化。基夫之形體展示了扭曲的解剖特徵，譬如腫脹的胎兒頭部與拉長的四肢。其精神上的基礎乃在北方的象徵主義與怪異圖畫。然而與恩索（James Ensor）和諾爾德（Emil Nolde）陰暗的存在主義調子相較，基夫的繪畫散發出童話故事般愉快的氣氛。這種外貌是虛偽的，因為在其下有一種隱藏的、憤世嫉俗的、並且經常是殘酷的核心，由我們集體神話意識之纖維組成。基夫承認他的興趣乃在夢境中符號之角色，並且甚至鼓勵一種對其意象之容格（Carl Gustav Jung）式闡釋，經由提出作為一種圖像學解答之繪畫，附上如「和一位心理分析師談話」或「藍影」之標題——一幅畫作中有一位作家（即藝術家？）被顯示為分裂成本我（id）、自我（ego）、與超我（super-ego）。主題的象徵意義補充了象徵之價值及色彩與形狀的情感負載：形體與風景之變形具有造形與敘事上之邏輯。

相對於那些視繪畫代表獨尊之藝術媒體而需要終生獻身的畫家，迪米特里熱維奇（Braco Dimitrijevic）與麥克林則認為前述方式只是許多方式之一，那對等於在他們著稱的個人歷史中所使用過的所有其他方式，以便傳達他們特別的藝術哲學。

自一九七六年以來進入數間歐洲美術館收藏之列後，迪米特里熱維奇致力於他命名為「後歷史三聯作」（Triptychos Post Historicus）之系列。這些是三次元的靜物，包含了一位老的或現代大師之繪畫原作、一件日常用品及水果或蔬菜。這些作品，在幾間美術館中以裝置方式完成，直接影響了迪米特里熱維奇後續畫作之圖樣。命名為「新文化景」（New Culturescapes）之繪畫，像「三聯作」一樣，具有一種說服力而消除了文化與自然之二分，經由並置來自此兩種不同情境之意象。

迪米特里熱維奇之畫作來自藝術史與自然風景之生命所棲：一條蛇匍匐於一崇高主義（suprematism）之構圖；三隻鳥以其凝結之步態立於雷捷(Fernand Léger)的畫作斷片前。在《領先兩步》(*Two Steps Ahead*)的畫作中，一隻豹橫走過一幅帕洛克的滴淋畫。雖然觀者被誘導而認定帕洛克之畫爲叢林灌木，紋章圖樣之構圖與冷而無機的色彩卻阻礙了敍事性詮釋。意象之偶像性質因框繞它之金帶而被強調：它是圍著藝術神聖區域之一種靈氣的反諷縮影，或是對中世紀繪畫上金箔的一種回應，具有天堂與永恆之含意；繪以稀薄的金屬顏料，它同時是幻影與存在──其符號與具有實質物質性之雙重性格，強調了其框住內容之形而上的荒謬性。

麥克林之繪畫源於他作爲一位表演藝術家之作品。他參與世上第一個姿態樂隊（pose band）「佳格」(Nice Style)之經驗，幫助了他界定其批評之主要標的──於藝術與生活中作態，以作爲一種社會虛飾與僞善的表達。在後來的表演與裝置中，麥克林建立了一個完全個人的諷刺性參照世界：無盡之飲茶儀式、家用物品之安置、衣服細節之強調、誇大的面部表情與姿勢，提供了麥克林用不盡的圖像學主題來源。麥克林較早的畫作是以壓克力顏料製作於相紙上──一種允許快速與流動的毛刷筆觸之技法，並在完成畫作中反映出過程之性格。麥克林豐盛的影像充塞著同時發生之事物：箭頭、圓環與漩渦，魔幻般冒出並加速了形像與物體之運動。他的圖像主題滿載藝術史之參照。當他選擇描述特技師與體操家，他較少參照實際的馬戲團與雜劇團，而較參照現代主義畫家對此種流行娛樂形式之強烈表現的情感傳統。然而，麥克林自己的《附加構造》(*Uberbau*)來自現在：對音樂劇或綜藝表演舞台之一瞥重疊於由一個郊區住宅窗戶望出的景觀上。成對的

舞者，一位穿著芭蕾舞短裙之舞者在一臺命名爲「石對石：頰對頰」的畫作中，召喚竇加（Edgar Degas）的芭蕾舞女與舞蹈運動之魅力，並同時闡示了麥克林自己反語之興奮，基於以此作爲一個人體舞蹈競賽如此完美的人工性與風格化之佳例。

柯林斯（James Collins）之粉彩與水彩作品也反映了此藝術家以往使用其他媒材之經驗，也就是用於觀念與後觀念時期之攝影，這些乃是「開場作品」之記錄文件，或是爲了在「觀賞女人」之無窮變樣中創造窺淫狂之情景。

不同媒材之結合，尤其是繪畫與攝影，從一開始便是柯林斯作品之特色。他的大幅彩色照片在形式上已經接近東方繪畫。在他相片中原本「自然的」環境不久被平板的、單色調的畫面所取代，爲包含一個女人以及此藝術家與物品的逐漸人爲的和被操縱的景象，提供了背景。藝術家之出現在開始似乎很重要，却慢慢逐漸消失而留下單獨之女性肖像，因爲更爲個人性的繪畫媒介除了畫作本身，不需要作者現身之任何其他顯示。

粉彩作品大多展現高貴煽情姿態之女性形體。她們凸顯於單色調之畫面而成爲張力之中心，柯林斯高貴的存在主義傑作乃是處於眞實情感與視覺詭計之間。事實上，這些圖畫也具有眞實的參照，基於對偶爾在飛機上、畫展開幕時或街上遇見的女孩之瞬間一瞥。

今天，當誘惑的藝術、創造美女之理想的專賣權已交付給大眾媒體，柯林斯之努力或可視爲是唐吉訶德式（quixotic）的。如果意識到美德與科技媒體之限度，他的作品顯示出繪畫仍然可以是具有挑戰性的。

塞曲（Terry Setch）（圖51）描寫了自然與都市景象受工業廢料與

51 塞曲，《筏》，1982

垃圾之污染。十年前這種表現方式將難以想像：它會被前衛藝術輕視，因爲垃圾是直接的藝術材料，畫它將不會被視爲有多大的意義。另一方面，它會被「美麗的繪畫」（la belle peinture）輕蔑爲無價值的繪畫主題。今天，塞曲代表了一代藝術家之新態度，他們認爲繪畫是一種嚴肅的職業，但它太過於迂腐不能接受禁忌爲繪畫主題。塞曲對其題材採取一種幽默的立場：當他描述污穢之景物與散布著碎礫之沙灘時，這並非一種對抗現代的唐吉訶德式奮鬥，也不是一種對未腐壞自然的哀悼，而是表達一位現代藝術家之犬儒思想，他畫其周遭環境就像他會畫《煎餅磨坊》（Moulin de la Galette）或《大平碗島》（Grand Jatte）一樣。

　　塞曲顯示出著迷於由材料與表面所提供之可能性，令人想到非造形藝術。同時使用壓克力、油彩、與蠟於未繃張之畫布上，提供了畫

作一種動人之實質，由畫家使用材料之可觸知本性而加強。

塞曲作品中之紀念碑主義（monumentalism）並非與其題材不一致：勢不可當的數以噸計之垃圾，乃此文明中真實而持續成長的紀念碑，遠過於我們虛妄地堅持留給未來的稀有大理石與花崗岩雕像。命名爲「從前曾經有油」（Once upon a time there was Oil）之大型三聯作含有「油」與「危險」之訊號，顯然對畫作所參照之劇變後情勢是無效的。有刺的鐵絲網、爆破之油管、與車之廢體融入駭人而似不可信之毀滅景象，如在幼稚圖畫或塗鴉中所闡釋的一般。

現在工作於英國的最有趣的年輕畫家中，有三位女性藝術家：韓特（Alexis Hunter）、瑞哥（Paola Rego）與庫波（Eileen Cooper）（圖52）。雖然她們無一以女性問題爲其繪畫主題，然而女性性幻想與壓抑情感得以自由表達之事實，對女性繪畫乃是一種新的情感傳遞之舉動。

在韓特較早之攝影作品中，她展現了非凡的才情，將符號與神話般女性氣質之老套轉形爲其相對的侵犯與暴力——總以一種高度控制的方式。顯然是迷人的或家居的景象，負荷著爆炸之可能性，無論如何，這從未發生。張力會因對暴力之期待而產生，但由於反諷的「好品味」，藝術永不會滿足我們最糟的期待。其繪畫作品則不同。在相片中只是預兆之狀態，在繪畫中則取表現與騷動影像之形式。潛意識的恐懼和慾望被釋放，以一種強烈之自決，來表達一種對肉慾與性的新認識。在名爲「夢、夢魘與男性神話」（Dreams, nightmares and male myths）展覽之畫作中，性的戰爭點燃於幻想國度。主宰韓特畫作的魔鬼般女性角色，公然憎恨所有男人氣概之符徵。她代表月神，按中世紀信仰此乃女巫之保護神，乃小仙女般的戰鬥酋長，也代表了藝術家自己。無論如何，幸好其反諷的筆觸削減了負面的感覺與激情，使這

52　庫波，《愛之風》，1981

些繪畫看來是活潑而非憂鬱的，這種印象由於鮮明的色彩渾入熱情狂
亂的緊張筆觸而增強。

　　在庫波的繪畫中，顯要的圖式並非兩性間之衝突，而是愉快而充
滿喜悅的情慾遊戲。一對男女全神貫注於有時愉快有時神祕的遊戲，
一切發生在一個歡樂的熱帶花園中。然而以發亮透明的色彩繪成之單
色調形體乃是一種激情之寓言，是一種愛慾之精神模擬，而非具有血
肉之愛侶。

　　瑞哥之繪畫是以壓克力在紙上製成，以明亮的色彩快速有力地塗
繪而產生一種生粗的、縐縮的表層。它們之上棲居著神人同形的動物，
源自葡萄牙的民俗傳說。它們同時引起不舒服卻又迷人的感覺，部分

是由於參考欠缺線索與脈絡，部分是因為我們從自己的傳統寓言中知道童話故事中的動物可變得淫穢。動物象徵主義通常用來表達某些人類的本性。瑞哥選擇將她個人經驗和她對人際關係之觀察，轉形為動物處於勾心鬥角活動中那種曖昧而冰冷的圖畫。

在他們最近的畫作中，「藝術與語言」（Art & Language）亦關切一項女性主義之主題——施於婦女之暴力。是什麼導引著這些作品在觀念藝術領域中，含有尖銳而自覺的對藝術體系及其他藝術家作品中邏輯矛盾（通常無視他們自己的）之批判的藝術家，要選擇此種特殊的壓抑形式作為題材？他們自己的解釋乃是這和表現主義式藝術中許多侵犯性之「雄性」特徵有關。她們不是取女性主題本身作為一種政治目的，而是要議論藝術體制之當前狀態與藝術世界顯現之社會病態。若知道新表現主義是近幾年來的熱門話題運動與今日藝術世界勢力之嶺，看到「藝術與語言」對它有意見就不會意外。這些畫作之所以令人不安，不只因為諸如「一個男人當他女兒在睡覺時將她打死」或是「被強迫她賣淫的男人強暴並勒死」這樣的主題，也因為藝術家聲稱他們是「用嘴」作畫。此種揭露，無論對錯，趨於剝奪暴力的暗示性意象，剝奪其情感之嚴肅。一位觀者會發現自己感到困惑，無能評斷作品是道德的立論或是審美之產物。採行一種當前藝術時興之形式，「藝術與語言」繼續扮演著內部評論者之角色，不僅是對於藝術，也對於產製它的系統。

當一九七九年我首次面對勒伯安（Christopher LeBrun）大型而具有古代廢墟遺跡之義大利風景繪畫，我受惑於此藝術家對古典主義坦然無偽之傾向。帶有神話學生命體之哀悼性風景、柏樹下之腐壞拱門、廢棄之船與巨大之輪，無疑地回應了古典主義對古代之懷舊。然而當

勒伯安說他是一位抽象畫家時，這不應被當作只是矛盾語，因為此藝術家並不過度熱中於單一意象之敍事暗示，而來自古代神話學之主題只代表了他審美典範之隱喻。具有完美協調之古典理想的這種魅力由過去十年的繪畫經驗合成，工作過程之痕跡保留在一件完成的畫作中：水平與垂直筆觸之方格同時是一件畫作之骨架與皮膚，乃是圖畫之內部和表面同樣具有一種有力存在的成功解答。

（本文作者為畢頓〔Alexandra Beaton〕，譯者為蕭台興）

奧地利的超前衛

自從史伽曼（Harald Szeemann）和奧利瓦為上上次威尼斯雙年展策畫 Aperto '80 展，奧地利葛拉茲（Graz）約阿諾依姆（Joanneum）地方美術館新畫廊舉辦的「新繪畫展」I、II，以及在同地所辦的三國雙年展（Trigon 81）展出義大利和奧地利新繪畫之後，這些年輕奧地利藝術家的作品，開始受到國際的重視。奧地利作品在國際占舉足輕重的地位，已是很久以前的事。如何解釋這種變化呢？在五〇年代，奧地利的前衛成績包括了維也納行動派作品，以及環繞在奧圖・毛爾（Otto Mauer）主教創辦的「聖史迪凡教堂鄰邊畫廊」（Galerie nächst St. Stephan）四周的一羣人，尤其是侯賴恩（H. Hollein）、皮希勒（Pichler）、賴納（Arnulf Rainer）、米柯（Mikl）、拉斯尼克（Lassnig）及侯雷格哈（Hollegha），以及較不那麼

成功的「現實派」畫家（Maler der "Wirklichkeiten"）。到了七〇年代的前衛，則以麥伯爾（Peter Weibel）、艾克斯波特（Valie Export）較重要，以及阿德里安斯X（Bob Adrians X）、克里謝（Richard Kriesche）、弗拉茲（Wolfgang Flatz）等有趣作品，才使人長時間注意到繪畫的新意義。而由於上述展覽，使其更受廣泛的注意。

由於七〇年代的經驗，藝術家在他們真實生活和世界經驗裏，完全步入一個新的方向，強調非常個人的觀點。後觀念藝術的實驗性思維，拒絕把藝術當做一種技藝，轉而成為一種激情的繪畫行為，以此，藝術家即興地表現他的世界體驗。這既不是外在世界的描繪，也不是保守寫實主義的復興，更不是傳統繪畫觀的整建。在意識與政治的現實性外，如奧利瓦所說，在樂觀的社會關聯外，在這些圖畫裏，我們看到一場精神的對話：藝術家就如歷史學家一樣，進行著藝術史的對話，這是他從環境以及繪畫的藝術練習裏同時深切感受到的。這些作品特色是：造型具表現性、重視色彩的氣氛營造，具有新的意含。與義大利超前衛的理性以及善於掌握並刻意使用過去藝術裏所強調的情緒表現比起來，奧地利的繪畫顯得很壓抑且強調情緒。但其在震撼人的同時，不會有像德國畫家那種有意的或無反思性的殘酷，同時也不像他們那樣強烈依附次文化傳統，並塑造了後來的迪斯可文化。這一輩年輕一代的藝術家，堅持與七〇年代的前衛對抗，基本上他們有兩個走向，一個是野獸派（die Wilden），一個是寧靜派（die Stillen）。野獸派，無疑是較具當前性的，也是我們這裏所談的克寧康（Alfred Klinkan）、舒馬利克（Hubert Schmalix）、安慶恩（Siegfried Anzinger）、莫斯巴赫（Alois Mosbacher）、克恩（Josef Kern）（圖53）、波哈奇（Erwin Bohatsch）（圖54）以及與之毫無往來的柯萬茲（Brigitte Kowanz）和葛

53 克恩，《洛特與我》，1980

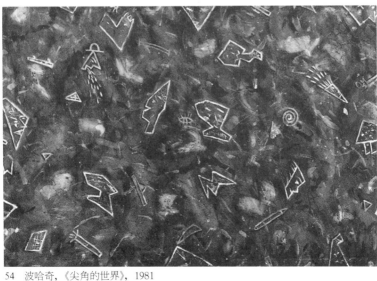

54 波哈奇，《尖角的世界》，1981

拉夫（Franz Graf）。寧靜派主要是懷勒（Max Weiler）這派，包括西卡德（Karl Hikade）、朋克（Ferdinand Penker）、貝爾格勒（Friedrich Bergler）、夏伯（Hubert Scheibl）、陶朋（Johann J. Taupe）、那鮑俄（Josef Nöbauer），以及較不那麼寧靜，但地位特殊的維爾克納（Turi Werkner）。

克寧康是奧圖・毛爾獎的第一位得主，一九五〇生於史代爾馬克（Steiermark），在維也納藝術學院的米柯及侯雷格哈門下時，其怪異的畫以及織物畫(帽子、毛衣、手套)，在乍看下就已很容易被視為是對老師們的抽象表現主義做天真的反動。這些庸俗物品是他故意使用的。他先以最簡單的方式表達抗議，漸漸轉而畫動物圖及童話造型，塑造一個像「懶人」的國度，藉即興的文字、強烈的色彩、密實的構圖，呈現一種明朗、具隱喻性而危險，且擠壓在一起的造型肌理，使圖畫看起來既像人、也像動物或神話裏的鬼怪。克寧康的世界，是充滿創造性想像的世界，銜接著童年與成人的夢幻。把我們日間生活裏所見不到的塑造出來，既給我們喜悅，又使人害怕。除了幽默、即興且毫無預設的創作過程，若我們仔細去看，還會發現克寧康也是個特殊的、敏銳的色彩家，他那原始的想像，發明了非常明確的形象，而那不同的構圖方式，填得既密實又嚴謹。這些敘述性與虛構性，可從構圖的豐富、色彩的密度看到，兩者都給人一種富饒的天國之感。明朗又具隱喻性的圖像，對照著我們經驗的世界。

舒馬利克的畫則較宏偉、嚴肅，也有頗多要求。他於一九五二年生於葛拉茲，自母親那遺傳了義大利血統氣質，他喜歡大的造型、簡單但有力的構圖，以及用聚合且厚重的形象為主題等事實，好似承續了義大利的傳統。他的沐浴者、蹲者、半蹲者等人像，有點類似靜物

式的裝飾造形，是有意與過去的歷史作品對話；其泉邊的人、裸男等都顯示，他是個傑出的畫家。他那大S形的圖畫，以人爲主體，以謹愼的色彩畫出強烈的線條，具有原始的古典風格；儘管這樣說聽起來有點矛盾，但它們確實呼吸著一股清新的古典風，果敢地表現這非常個人性的題材。舒馬利克常被問到誰是他的典範；他總隨意唸幾個藝術史上的名字，但這也不完全沒道理，因爲他的畫正屬於人像畫的傳統。他畫裏那種簡潔的宏偉感，熟巧却又似不經意的構圖及刻畫方式，揚棄任何玄想，只把它們當背景來應用。畢竟那個時代已經過去，現在是塑造性的時刻，該從拒絕的匿名性走出而獻身（Beke-nnen）。舒馬利克以畫家身分面對我們，他世界裏那高度的純粹性和理想性，是我們該有的。

　　一九五三年出生於上奧地利的安慶恩，是另一位新繪畫的重要代表。安慶恩以系列性創作爲主，即興地讓幽靈般的想像自由馳騁，一張接著一張畫。在最近幾年，安慶恩喜歡改畫大畫，又以風景裏的人爲主軸，以色彩呈現大地那陰鬱的氣質。溫暖的棕色、濃厚的藍，使他的畫具有人世的物質感，一種原始的氣質，與他對形象和造型的詮釋相銜接。那幽靈般的生物，似乎又刻意偏離人的外貌，使人想起姿勢性的形象畫，且似乎在和非現實批判的超現實繪畫形式對話。但這個對話非常獨特，而且安慶恩不只以色彩的光澤塡滿圖畫，同時也塡滿了極情緒化、激情且具爆炸力的造形。姿勢性即興呈現的粗獷輪廓，在凝聚簡化裏拆解形象，用不同的繪畫光線表現；形象占據大的面塊，以此產生一種表現性的宏偉感。而作品裏的苦澀感，主要來自它所表現的大地感，呈現了現實的另一寫實面向，這源自本世紀深植於奧地利藝術史中的風格（如庫賓〔Alfred Kubin〕、柯克西卡及早期的波寇

〔Hubert Boeckl〕等)。

　　一九五四生於史代爾馬克的莫斯巴赫，也以畫人像爲主。呈現在圖畫裏的，主要是該人物的活動，占據龐大面積的色彩切割以及莫斯巴赫畫的人體都頗爲劇烈，而且是非預想好的，因此身體兩半及四肢可轉化爲色彩，對這，他不過簡單地塗抹上去而已。雖然從表面上看不出其脈絡，而且似乎形成他自己獨特的語言，但莫斯巴赫這種造形抽象化的方式，可回溯到雷捷，只不過更具表現性。特別處還有身體軸線處理的自由性，它總斜斜地呈現於畫面，強調自己的空間性。儘管以人體爲主，但莫斯巴赫仍強調它與風景的關聯。但正如人體一樣，他的風景也沒有實體感，所有的形象都如素描，只有輪廓，沒有對稱的壓迫，雖抽象，但也經過思慮選擇。他的人體，往往經由激情運動的筆觸而獲得實體感。色彩頗富戲劇性，人體則具有原始圖象的味道。莫斯巴赫的圖畫，潛藏著悲劇與衝突，具有昇高的表現性變化，同時又具有一種獨特靈活且光芒四射的精神性。

　　一九五三年出生的克恩，其形象繪畫則有完全不同的想法，即使其內容也很不同：他以畫自己和女友的肖像爲主。自我、朋友及熟人的肖像，以及室內空間，皆是他的表現題材，畫得很寫實。在學院裏，這種寫實頗受挫折。他的老師——侯雷格哈曾譏之爲「德國館繪畫」

(Haus-der-deutschen-Kunst-Malerei) * 。當時寫實風潮也許仍不明顯，而從那時起，克恩的寫實主義只在色彩上變化。克恩畫女友、朋友、友人家內部或畫自己，這種寫實主義只是爲了使自己更自信：他尋找著自己。環境裏每樣事物共同成爲一個綜合體；把他人及自己一起呈現，便是克恩想掌握的。他尋求的，並非普遍的客觀且從圖畫裏獲取驗證，而是個人主觀對外界的看法。自己的外貌，赤裸的形體，

處於貧乏苦澀裏；女友那豐腴的身軀，其外貌與形體則有如色彩繽紛的現實，使他迷惑。而居家空間裏的日常器物，也以很個人的方式視之。

　　一九五一年出生的波哈奇，過去幾年從超現實出發，喜歡畫潛意識、煽動的、素描似的、緊密而異化的自然形體，最近則走向純繪畫的製作。現在，他的畫看起來更原始、即興而可被閱讀。

　　相當克制的色彩被淡淡塗上，形成一種浮雕似的空間，極具神祕性；這是由於題材的不斷重複，筆觸，以及畫面有如從一個大整體隨意裁剪一塊下來造成的。而細部的豐富，使圖看起來如織物，具有即興及說不出的運動感。把這一層當襯景，波哈奇常常在上面（即第二層）加上一些物體或動物的印子。這些奇怪的生物由於噴上白色框框而凸顯出來，感覺上好像藝術家拿著噴漆，意外地在畫布上捕捉到動物、物體，但却只留下身影。波哈奇發展一種密實的圖畫結構，有時製造出純繪畫的、氣氛濃厚的空間，有時又受第二層的內部所左右，亦即那些印子模樣的東西。

　　一九五七年出生的柯萬茲和一九五四年出生的葛拉夫，在這個時代的繪畫傳統裏，顯得較極端。他們使用螢光漆塗在透明紙上，因此畫可以從兩面看。它們大都是一些多色彩的形象圖案，不只可從正面看，也可從背面看；甚至還可以放在黑暗空間，以不同光源來展出。例如黑色光會改變色彩，使之產生色彩的區隔和戲劇性，賦予圖畫新的內容。我們無法區分葛拉夫和柯萬茲的作品，基本上那是他們兩人的精神產物。透過光的繪畫，他們不只探討繪畫本身，也對真實程度、現實移轉的可能性提出質疑。由於不同光源的視覺效果和變化，兩位

藝術家使觀者（即使用者）不只經驗到一張張色彩和形式變化的視覺效應，也由於拼貼和光而產生一種空間感。桌子、椅子、畫架，皆是彩色的空間光影，觀眾感受到它片刻的真實，但它其實是幻象。

這些不同繪畫態度的作品說明了繪畫在奧地利又成為重心，由這令人訝異的、積極的新一代年輕藝術家表現出來。

（本文原文為德文，作者為史克萊納〔Wilfried Skreiner〕，譯者為吳瑪悧）

法國的新繪畫

在離開國際舞台近二十年之後，在法國剛出現一種新的文化情勢，而使她提昇到與其他西方的伙伴同等的地位。假如這一新的藝術活力中具有成員極度年輕、以繪畫作爲偏愛的媒介等兩個共同點，那麼其中還另有兩個清晰的文化的、造形的對立趨向——這無疑是同一現象的兩個面向。

有一些藝術家圍繞在由布朗莎（Rémy Blanchard）、波阿思宏（François Boisrond）、貢巴斯（Robert Combas）以及迪荷莎（Hérvé Dirosa）等所組成的自由形象團體（Figuration-Libre）四周。他們在各式各樣如畫布、紙板、報紙等承載體上，畫一些他們從叫人著迷的搖滾、連環畫、廣告等所感受到的簡單形象。這整個粗俗的文化，一直到最近都還沒有權利進入那個崇尚魅力、追求現代性的藝術圈中，阿

波里內爾（Guillaume Apollinaire）在一九一三年曾以可能是類似的思想這樣表示過：「……牆上的及各類的標誌／以喧囂繞舌方式所呈現的牌子、通告／我喜歡這種工業化街道的特殊的優雅……。」

相對於以上的趨勢，有一些藝術家探討從塞尚到杜象以來一路相承的傳統，他們重建了一種微妙的、變形的對於傳統的再閱讀。在其中有阿爾拜羅拉、拉傑（Denis Laget）、斐哈（Dominique Ferrat）。假如由於技巧的賣弄、神話的運用、歷史的引用，而認為這些藝術家只是在走回頭路，那絕對是不公平的。更正確的說應該是一種「繞道」（détour），它見證了他們對於繪畫語言的「結構性束縛」的激烈態度，同時也見證了面對那個促使他們去瘋狂製造「病態文化」下大量而倉促的文化產品的「知識論」的快速改變時，所感受的不安。

最後，在這兩趨勢之外，還有一些創作了屬於同一世代並具有類似思想的孤立但却有驚人品質之作品的藝術家。其中有布雷（Jean Charles Blais）、法維伊耶（Favier）、諾瓦里那（Valère Novarina）、胡斯（Georges Rousse）及湯布雷（Tremblay）等。

對加胡斯特而言，一幅畫首先是一個提議（proposition），並且把造形的使用當作是要納入更多的形象資訊的方法。「畫謎」的意義，是由圖畫中的許多元素——包含它們在空間中的位置以及與其他東西間的關係等——所建議出來的。當然這是一個無謎底＊的畫謎，這正是一個隱喻的開放系統。

但是這個堅決的觀念性手法，在四年前剛出現時，被視為是在一個被不利敵視的環境中一種對繪畫聲威的重振。在那時圖畫中的抒情及技巧，使得他的作品與「後現代」運動聯結起來——這運動早已侵襲了整個歐洲，而法國對其則停留在一種奇特的無知中。在這個時候，

法國人們是因考慮到加胡斯特作品中的觀念　　＊譯註：至少並無固定的

性的內容，才接受他的作品。　　　　　　　　　謎底。

　　雖然他並沒有改變美學觀點及改變一幅

作品不能被簡約成它的可見性的意圖，在今天他的繪畫本身就能使人

接受其中所承載的各種觀念。這種倒錯的情勢使得與他同時代的藝術

家們能追認其作品中的理論面向，也同時能與今日更年輕的藝術家聯

結在一起，成為回歸「表現性的繪畫」的先驅者之一。

　　有兩個特性為上述大部分的藝術家所共享：首先是他們使用繪畫

媒介，並保留了抒情的能力。不同於其他國家，在法國對繪畫的選擇

並不是由於它被認為是最適於模擬前衛的成果之媒介。雖然法國出現

了奧荷隆 (Orlan)、潘 (Pane)、依康 (Ikam) 等傑出的藝術家，但「表

演」、「錄影」或其他種類的藝術並沒獲得成功。選擇繪畫對於傳統的

擁護者而言，所有繪畫製作皆能直接與繪畫史相較；而對於其他人如

自由形象的藝術家而言，繪畫乃是能使他們獲得形象中「最不科技」

的一種方法。

　　另一個共同點是他們的年紀。畫商及藝術圈對於「年輕藝術家」

的現象是那麼狂熱，以至於這字眼已經變成了像幾個月前的「極限藝

術家」、「觀念藝術家」一樣，本身就是一種分類。新近大幅地改變了

法國藝術舞台的藝術家，平均年齡低於二十五歲，可說是國際舞台上

最年輕的一羣。這現象可能指出對大多數藝術家而言，與其說他們對

抗其所略知的最近的美術史，不如說他們的年紀使他們輕易地擺脫了

傳統；愈是對稍早的當代傳統一無所知，愈是能發展自由的創作。這

種說法對「自由形象」而言特別貼切。在法國，正是這個潮流的藝術

家之衝擊及傳播力最強。吃驚的藝評家們面對這種現象，表現了一種

懷疑而冷淡的態度。而畫廊及一些機構，却知道立即攫取這些藝術家，並鼓吹他們的作品。

目前貢巴斯在他們當中是最著名的，但並非說他的作品在質上有什麼特別優勢。他也是最能體現這個潮流的精神的人，並自稱爲領袖。欲瞭解他的繪畫，必須思考其出身：(1)他的童年在法國南部的一個港口邊的普通家庭中度過。(2)他受過美術學校的訓練。貢巴斯幾乎以一種清楚的政治意識來承擔他的無產階級出身，及與其有關的文化特性。他那種受電視、電影、連環漫畫影響的繪畫，致力於重建那種能夠存在於當代平凡生活中的魔法術。他熱中於搖滾樂，一方面參照那種解脫了音樂的束縛、充滿能量、原創的通俗音樂，一方面參照搖滾明星的神話——其快速提高社會地位的才能。這種生命在浪漫地閃爍時，也顯現其脆弱性。他唸過美術學校，那時學校正被支架／表面（Support/Surface）所襲捲，他無疑成了孤立的人物，這指出他意識到要在講求精英的藝術圈中製作及呈現他的特殊作品，並且與和他很接近但又不同的「生藝術」畫分界限，並把他的繪畫提升到造形以及文化的高度。他的繪畫無等級區分地並置了來自於美術史及其他來源具象的形象。他說：「因爲我活在眞實的世界中」。「任性」也是他的作品的特色，拒絕封閉在單一風格中，並且在同一展覽中也展示很不同的作品。但他總是畫一些諷刺性的人物、仿古風格（archétipique）的人物，叫人聯想到畫家本人的生活，而他自身也參與介於連環畫及歷史畫間的敍述性場景中（如把自己畫在畫中）。

貢巴斯及迪荷莎來自同一城市、同一社會，他們兩人共同地發明了這種繪畫。但後者並沒有唸美術學校，並且更長時間地專注於連環漫畫，並不先驗地想將美學帶進藝術創作中。他把這種「曖昧性」當

作對自己作品的質疑。在一本展覽目錄（畫冊）上他很諷刺地表示：「假如有一天被發覺這是騙局，我會怎麼樣？想到這我就害怕。是的，假如有一天他們知道了這不是繪畫而是連環漫畫時，怎麼辦？」

看到這些畫家把他們的作品在畫分階級的文化中的「處境」看得那麼重要，是很有趣的。雖然在表面上這類製作排斥分析，但藝術家們對於其作品位置的「清晰意識」強烈地決定著作品的閱讀。迪荷莎比其他人都更擅長於這種「在極限邊緣的遊戲」。二十個屬於他的個人神話的人物，對應於特殊的缺陷及道德的特性及形式，反覆出現在每一幅圖畫中，就像反覆出現在影射著連環畫的文字劇本上一樣。同樣的，主題之有趣的庸俗性，使它們遠離了超前衛那令人安心舒適的優雅。對於技巧的探討，無可避免地把他與繪畫聯結在一起。這種從一種到另一種傳統的來回往復，很令藝評們不安，不再清楚他到底要說什麼。迪荷莎的作品的高度機智正在於這種不確定性。

布朗莎的作品與這種分類法的曖昧無關。他的繪畫具有清晰的對這種曖昧性的野心，但主要來自於圖畫中的主題，使他既異於又很接近前兩位畫家的意圖。在圖像上他與他們不同，他所處理的主題與都市世界無關，他的作品中也不出現任何工業文明的痕跡，而是相反地充滿了原始宇宙的幻夢意象：其中動物、大地的力量、獵人才是唯一的主角。但正是這些，使他的作品與剛才我們所談的藝術家的作品相近。雖然就像庫爾貝（Gustav Courbet），其作品似乎與霧氣、恐懼、潮溼的河谷的詩意相關聯，但布朗莎的動物實際上具有馬戲團海報的天眞魅力，在表現動物時誇張其強烈的特徵及危險性。這種表現出對狄斯耐樂園及動物園中原始的野蠻狀態的著迷的畫，與布朗莎的學習經驗是一致的。這些形像製作得像雕塑，並配合一些更能增加表現效

果的東西。就這樣，一個狼的陷阱，靠在畫成的鹿的旁邊，指示了威脅正在窺伺著這隻動物。烏鴉羽毛蓋在穿著獸皮的男人身上，叫人想到這世界的魔法儀式。布朗莎專注於繪畫的抒情能力。

波阿思宏在這一羣中是最古典也最特別的，他透過電視去發現生活、愛情、戰爭。對他們而言，真實世界不過是電視形像的令人失望的模仿。布朗莎、貢巴斯、迪荷莎等人的作品都帶有媒體的標記。但是波阿思宏較不在媒體詞彙中去吸取表相的造形有效性，而較去吸收其中所含有的童稚氣氛，以及在連環漫畫中所模糊表現的同類氣氛。波阿思宏作品裏的連續構圖，在製作上類似電影蒙太奇中的鏡頭跳接，中央則常是他的自畫像。環繞在四周的是他日常生活的一些軼事，及一些他個人神話中的風格化人物。在畫中，藝術家的面孔將圍繞在四周的所有形像轉變爲心中的意象──一個心理的世界。它賦于繪畫一種強烈而憂鬱的詩意，給自畫像一種非常脆弱的多愁善感的特性。

不同於以上這種趨向，另有一些藝術家就像前面那些，也以繪畫來對抗前一代藝術家的極限主義的禁慾。他們沒有往其他方向去開發，而去拓展與傳統的關係──防衛被真實所侵襲的最後孤島。

阿爾拜羅拉很清晰地定義了在某種情況下，這種立場所可能具有的根本性（radicalité）。他說：「透過與傳統的關係，而達到能在同一場所承擔很多變化、批評及訴訟。」他繪畫創作的工作多少是依據「寓意畫像解釋法」（méthode iconologique）的方法來發展的。一旦選定主題，可能是室內或神話的題材，他便自如地進行一組作品。它們就像是一些評論，去考慮主題所能喚起的觀念的或是文學的聯想，乃至大師處理作品時所用的手法。作品運作得像是對於「重複性」的反省，它們無限地複雜化了作品的參考物及來源，最終人們發現那不過牽涉著圖

畫及阿爾拜羅拉的觀念，應該平等地看待他

的「繪畫」及造成這些畫的「觀念」。這種很

具原創性的作法，同時可將他與前一代的觀

念探討連在一起，也可將他列在最支持繪畫性的作法的藝術家之中。

這正好把他定位在與加胡斯特相反的位置上，對後者而言，繪畫只不

過是演出觀念的藉口，而在阿爾拜羅拉，則是觀念導演了繪畫。

在拉傑的畫中，就沒有這種敍述的態度，以及想把主題的各層次

意義都顯露出來的意願。他作品的主要問題是在對歷史及規則所做的

輕度移位及放縱。這種移位也造形地表現在圖畫本身。表象的具象空

間，從來不過度誇張固定的空間深度，其深度也不過是把一些亮的顏

色放在前景，把暗的色面放於遠景所造成的重疊關係而已。

同理，貼在表面的人物，及遍佈的植物似乎都浸浴在流體的運動

中，它們不通氣，但却具有水底的像油液樣的變化。這些特色阻礙了

他的畫與自然主義的傳統混淆在一起。

今天存在於所謂前衛藝術及流行的藝術表現之間的界線，是那麼

變幻無常，使得不是由作品的本身，而是由藝術家對他作品的詮釋來

決定他屬於哪個團體。斐哈的圖畫就處於邊界之上，一邊與心理的世

界相連——這似乎與「生藝術」的某些形像有關，另一方面他的向高

級文化借用了許多資產的繪畫，又阻止他眞正歸屬於「生藝術」的範

疇。但可能正是這個空間及時序上的不確定性，或是表達手法的性別、

空間、人物的不確定性，賦予他的繪畫一種放肆的特性(圖 55)。好像

「確定性」從對「形象的定性」轉移到更徹底地只考慮繪畫意願的本

身＊。

雖然在如此短的文章中——無法避免過度簡化地闡明我剛所說的

55　斐哈，《四月》，1982

　56　諾瓦里那，《自伊甸園被放逐的亞當與夏娃》，1982

兩個潮流：一個要繼續的追求現代，而另一個正處在「前衛藝術的沒落」及「後—歷史主義」（Post-historicisme）的歐洲大潮流中。平行於以上所說，還有一些較難分類（但並非不貼切）的表現方法正在繼續發展，這些也正是在法國的其他創作新面向，其中有布雷、法維伊耶、諾瓦里那、湯布雷、胡斯。

布雷的作品分享了他所使用的「形式」及畫家本人的「素養」的特色。沒有使用傳統的文化及職業上的限制，而使用接近於自由形像的形式語彙，但又與其不同。他選擇了遠離個人的文化背景的邊緣位置，這種自我流放及與本人的移位，強迫他每次必須要重新思考那些不屬於他的符號的呈現方式。他將這符號安置在撕下的印刷過的海報上，層層重疊所造成之厚度，使他能把畫中人物畫在不同層的海報紙上——不同層的海報紙，相對應於不同層的敘述。

諾瓦里那的作品來自書寫。實際上他出版過一些劇本，一直到有一天他決定自己去畫劇中人物，並且讓這些人物在畫上活動，而非在舞台上活動。他把圖畫當作文字來使用，當作像能賦予形象生命的符號來使用。他創造了他的荒謬戲劇的人物，這戲劇充滿了嘲諷。

以透明的身體為中心，從中放射了各樣材料，及由書寫筆畫所表現的能量(圖56)。假如今天，我們透過某些自由形象的成果——如作品的外表、態度等，而能接近這種作品，但這兩者在企圖、主題及出身上是相距很遠的。

胡斯在「牆壁性」與「攝影表現的雕塑」間玩弄曖昧性。他拍攝一些被改變了用途的場所，經常是局部地毀壞了的場所，在這些場所中畫了一些經常是與這地方有關的形象(圖57)。在這空間中，繪畫被意味成虛構的東西，而選定地點的斑駁明白地說明了形象的「不可靠

57　胡斯，《無題》，1982

性」。這種介於「虛構物」及「場所」，或是介於「繪畫」及「相片」之間的差距，同時避免了「廢墟的詩意」以及「繪畫的喜悅」，其中的任一媒介——包括建築物——變成了另一個媒介的洩露者，他也是「自由形象」藝術家的朋友，像他們一樣地玩弄藝術分類的曖昧性。

在法國，這是第一次將有關媒體的事物當作是主要對象，當代藝術一直到最近還是蟄居在知識分子的小圈子中，這種新的現象指出了這些年輕藝術家知道將他們的繪畫的挑戰提高到「文化賭注」的高度層次。

（本文原以法文寫成，作者為德·羅瓦西〔Jean de Loisy〕，譯者為黃海鳴）

前進再前進

面對這個只是被許多投機風尚所撫慰的靜止時期，歷史正偷偷地進行。E.A.C.A.（En Avant Comme Avant）就像口號一樣地產生回響，而它的急迫只加速它的損耗。昨日他們還是一羣單純的朋友，現在已成為一團隊的成員，他們相信團結就是力量，這羣 E.A.C.A. 的年輕藝術家，並非不知道他們的無畏勇氣嚇壞人。在一些歐洲的大展示如德國科隆、法國 FIAC 等所做的參與中，並非不冒些風險：這種自主的、急迫的去對抗商業及博物館體制的作法可以被看作是奮力主義。由於拒絕去擔當這種責任（對於今日的年輕藝術家而言，那太幼稚了），招致許多畫家不展覽或很少展覽的後果。奇怪的是，當他們誇耀這種浮華的愛國主義時，在外國反而比在法國本身得到更多注意。

出現在八〇年代初，E.A.C.A.

是一個由一些具豐富個人經驗的成員所組的團體，他們決定要建立一共同的實踐體。它遠非一種習見的策略——只是在集合不同的藝術家以建立一個藝術運動，由各自不同的詮釋來建立它的威望；E.A.C.A. 這個標籤，乃保證一種真正的集體製作，唯一允許的作者就是團體這個整體。因此「作品」嚴重受到質疑，特別是他們不只是製造、呈現一些形象，不只是把繪畫或雕刻當作是 E.A.C.A. 的探險工具。這種探險指的是恆常的解放，以不同方法來表現，不斷地更新他們的方法及目標。而生活的方式（它來自於對環境的觀察、及堅強的渴望）對於 E.A.C.A. 的藝術家是很重要的；他們瞭解各種思想潮流，瞭解二十至三十歲這一代年輕人的各種期望。他們也有他們過去生活的記憶，但對他們而言，只有現在以及即將到來的未來才是重要的。他們沒有遠程的計畫，可能的話只有那被他們的倫理態度所支配的計畫——它牽涉了這團體的走向：「他們不靠過去光榮的殘留物來生活」。高貴的意圖、尖銳的洞察力，渴望不被關閉在任何一種實踐中。這種行動哲學所牽涉的，使他們能夠從接近德國新表現的繪畫過渡到雕刻，從環境藝術過渡到表演藝術……他們期望自己成為與眾不同的藝術家，成為全能的藝術家，而非專科的藝術家。E.A.C.A. 可能是一年輕人的理想主義的運動，但被他們的挑釁、厚顏、過度濫用的野蠻作品及行為所掩蓋。人們忽略了這些藝術家的難以形容的純真及他們的修辭學之嚴格。

的確，E.A.C.A. 在它的形象上玩弄「極端主義牌」。在它的運動中，這團體實際上處理很不同的象徵符號，但這些符號並非是一種歸屬的證據。符號的狼吞虎嚥，依據擺脫原始上下文的重建及嘲弄等方法來進行。同樣地，這個團體的名字的由來，也是這團體成員其中之一對

在他家頂樓中所找到的五○年代的政治運動的海報，加以塗改、認證而占爲己有的。

E.A.C.A. 開始於德國；這團體在那裏完成他們最早的活動，並經營了他們製作及傳播的網絡。從此這七人團體跑遍歐洲，組辦公開出售、推展一些活動及展覽。他們去年春天在巴黎的 E. Fabre 所舉辦的「方塊」(Cube) 展覽，可部分地解釋剛在米蘭的 Diagramma 畫廊所舉辦的最近一次展覽：以牛及囚犯爲題，透過創造監獄環境，及藝術家的表演，讓我們注意到 E.A.C.A. 從純繪畫的領域中逃離。我們在 E.A.C.A.的工作室中所常見的方塊，已經表明了他們要離開制式的繪畫而過渡到「體積」的意願：由可以移動的小方塊的組成，可提供四十八種具象圖形的可能性，而抽象的構成可能性就更多了。

去年多天，在法國市立美術館 ARC 展覽「繪畫的光榮」(Honneur de la peinture) 系列的某些畫作。假如這些作品被放在樓梯上，這可能不是個偶然的行爲，那是 E.A.C.A. 的有意的錯亂。因爲他們的實踐──在遵照模型及移位的原則上──要在「整體化」與「挑釁」之間取得脆弱的平衡。這些作品由多人共同製作，投注在當前環境所產生的疑惑上。這些作品表明一種暴力並說明一種共同的動機。一種特殊的複雜性造就了作品，而這複雜性也從作品中流露出來。可確定的是，E.A.C.A. 這團體，由於他們特有的動力，而會不斷地自我質疑。此外，E.A.C.A. 的藝術家也採用一些造成擾亂的策略。人們起來反抗這些不順從的人，但他們不以他們的處境爲苦，而寧願把他們團體的儀式納在藝術世界的大慶典之中。

面對周圍的氣氛，E.A.C.A. 對那些宣佈了前衛藝術死亡的人而言，已走得太遠。透過他們的矛盾及超越反論，他們肯定了超越的必

要性。

　　現代性，可能也是一種小勇氣，貼切的放肆及意志。

　　　　　（本文原以法文寫成，作者爲布耶〔Marie Boué〕，譯者爲黃海鳴）

比利時：形象的魅力

　　這篇文章只是粗略地針對具象繪畫重新被關心的問題，來介紹一小羣年輕的畫家。他們的作品呈現了一種新的創作態度——對於形象的「肯定的潛能」的著迷，已經有好幾年了。

　　先順便談談上面所說的這種態度：它緊跟在六〇年代有名的「繪畫已死」的態度之後——人們有點冒失地把被操縱的風尚信以爲眞。這種新的態度，使得比利時或其他地方的年輕一代在觀念及極限藝術的潮流之陰影後，重新再評估繪畫。但比利時的代表畫家諸如：瑞夫爾（Roger Raveel）、德‧凱瑟（Raoul De Keyser）、羅伯耶（Pjeeroo Roobjee）、寇克斯（Jan　Cox）、伯沃茲（Fred Bervoets）、柏斯森（Jan Burssens）、迪魯克斯（Karel Dierukx）等人，却完全被忽略（在比利時只提到布魯薩爾斯〔Marcel Broodth-

aers〕、潘納馬瑞可〔Panamarenko〕），這當然由於一種非常複雜的原因，但它很容易引起下層基礎結構的全然缺席。行政機構的瘋狂政治化，辨別力的奇缺，使得在國際交流上造成根本的不平衡。

我們所要說的這年輕的一代，在面對這種不利情況時完全被解除了武裝，只能很吃力地發起區域性的小圈圈——這已經是很難達成的。這種環境對於一種新態度的形成是很重要的：那是一種正在浮現的態度，以古典術語來說，即是更主觀、更自由、更激情的創造性。它並不只是被看成是對於六○、七○年代之構成主義的、觀念的、極限主義的潮流的反動立場；在後面這幾個潮流中，非個人的、客觀的、分析的甚至是教訓題材的規範占絕對優勢。在一個更寬廣的層面上，這些熱愛自由的表現形式，表明了一種面對過分「全面化科技」的世界時的無力感及痛苦，在這種處境中充滿危機、失業普遍。當一些年輕人碰到了以前只有第三世界人民才遇得到的困難時（所謂求生存的問題），進步觀的意識形態不再受人信賴。在這個意義上，我們可以說那是一種新美學，它以回到自我、回到內在世界的形式，來傳播對日常現實的否認及對渺茫的未來之拒絕。

在這方面的發展上，前一代所保留及傳達的規範，由於太壓抑而被拒絕。而一種表現個人心理狀態的無禁忌的形象、個人的感情經驗、想法、夢想、個人的妄想、對真實的純個人理解等，取代了普遍原則及普遍信息的視覺化翻譯。

在個人的、區域的或全面的作法上，呈現高度歧異性，並在其基礎上展現無限自由的表達方式，似乎就是這新一代的特色。

這種形式及內容的高度歧異性，來自於一種對於技巧、風格及形象肯定力量的更相對的觀念。

目前對於自發性、直率、直接性的追尋，似乎促進了純粹的衝動，並且把缺少紀律、技巧、專心的練習當作規範。並非說在作畫時比以前花更少的時間，而是在過程的最後一刻，相對於所追求的「眞誠性」，呈現一種如閃電般瞬間的大量釋放，然後結束。透過這種對於技巧控制的排斥，一些色斑主義 (tachisme) 及表現主義的作法又被喚醒，在其中我們可以察覺一種想回到類似兒童還未受到規範及體系所壓制之前的階段的慾望。

這種回歸正好發生在繪畫上——這種如此老舊的藝術媒介，原因在於它的便於操作，並且它最適於個人的、直接的、立即的表現，以及無禁忌的具象繪畫的期望。因為，這種繪畫遠非只關心強烈地去經驗及完全發洩的狂醉狀態，它所要追求的尤其是形象創造的激情。在這方面，他們使用文化遺產的方式與他們前一代習慣於引用世紀初的想法及形式的方式是很不同的。相反地，他們傾向於全面運用藝術史，將它們視為理念及形象的寶庫，而可以用來揭發、暗示而非描述的「再創造」。作品的意義經常是開放的，因為他們所著重的首先是形象的強度。

他們與傳統的決裂表現在排斥所有保險的連續性，以及排斥所有確定的意識形態的結構及前提。他們的懷疑主義傾向很強烈。在強調複雜、混亂生活中的「主體存在經驗」時，社會的背景消失了，不再被重視。

十五年來，查里耶〔Jacques Charlier，一九三九年生於列日〔Liège〕〕在比利時藝壇上占一特別的地位：帶著刻薄的幽默，他執拗地向不斷出現的前衛藝術、其指導準則及圈內的人挑釁。他帶著嚴肅的態度，呈現了從日常生活、從專業背景中所抽取的一些檔案資料：以類似地

景藝術方式所做的日常塡土工作的相片，酷似表面／支架的工藝繪圖師的筆尖擦等，整個沉浸在一種「雙重性」(ambivalence) 中。從一九七九年開始，他也作一些大畫(有時有十二公尺寬)，表現了新的國際性繪畫的各種特色：德國那警覺而靈活的筆觸，義大利超前衛的奢華色彩等。但是這種熟練的改寫絕非一種模仿，由於其強烈的自發性，使得人們把他也當做這種潮流的一分子。他的作品並非一些細節的呈現；在一些作品如 *Plinthure envers et contre toux* 或 *Tableau corsé* 之中，各種不同來源的物體（羽毛、葡萄、塑膠羊腿）及其伴隨之文字完全是想像的，它們恢復了嘲諷的層次，不過沒觸及純繪畫性的特性。

透過這種對曖昧性的堅持，查里耶的作法所掩蓋的可能比其所呈現的眞實要更多，因為他闡明了一種主要是提問的、破除神祕化的態度的反論。但是在那同時，也產生了對一種能夠宣佈他那刻意地嘲諷作品的有效性系統的投合。

豐軒（Jerôme Fonchain，一九五七年生於巴黎）是我們這裏所談論的最年輕的藝術家，他遠離一種非常守紀律的繪畫創作已有一段時間(圖 58)。他早期的製作具有幾何造形及藍、金色等非常限制的色彩後果，他引進具象元素，引進更自由、更痙攣的書寫。在這種新的圖畫中，造形（人的形象、玻璃杯、鳥等）被關在平塗色面及線條、色帶的交錯中，在這種對於眞誠的「立即性」的追求裏，主題是次要的，沒有任何明確的象徵價值。它的主題即是全部，也同時什麼都不是。它在畫面中占中央的位置，就像一場雪崩，突現放縱的書寫成狂熱活動。它突然地被僵住，提供足以投射經驗的痕跡，並且以混淆的、疑惑的、自由的形象，表現了製作行爲當時的那一瞬間。

不同於豐軒，逢東貝格(Philippe Vandenberghe，一九五二年生於

Gand）的作品定位在繪畫的大傳統中，他似乎爲了自己的需要而經歷過很多大階段。從他七〇年代初認眞而有才華地向自然主義出發，他帶著更多的自由，朝往更表現主義的、更注重抽象的方向繼續前進。古典的主題（如裸女、夫妻、帶著小孩的婦女等）變成了某種形式表現的藉口。剛開始還可辨認，而後人形逐漸分割，最後，在最近的作品中，人形消失，被純繪畫性的衝動所替代：自發性的揮灑、極具表現力的筆觸、高度經營的材質變成了生命衝動的符徵，與色情的衝動一樣，它可以與僵硬的物質及死亡相較（圖 59）。

人形被擾亂，只有在遠距離才能辨認，有時甚至消失在充滿感情、動力的揮灑的筆觸之構圖中，在其中，黑與白強烈的對比排斥了色彩，驗證了解放的、肉感的及勉強可控制的經驗。

在律當（Mark Luyten，一九五五年生於 Anvers）的作品中，一些沒有參考系、沒有言說的人形是常見的。這些人形非常巨大，輪番地時而靜止、時而運動，從一無法確定的空間中飄浮或動盪地浮現出來。這種空間叫人想起他早期的作品：在那裏，空間更像背景，模糊而蒙著霧氣，上面突現著抒情、繪畫性的符號。在其作品後來的發展中，形象愈來愈精確，色彩則以鮮艷的色調來支撐這些形狀。在形象方面，他希望以簡單的條件來創造一種強力的結構，在其中，圖與地的顏色經常是對比的，必須去凸顯造形／繪畫性的實體，必須在各色面的界線間及圖與地間造成張力的場域。圖與地的遊戲經常是用動力線來結構的，刻畫完美却匿名且無性徵的人體，似乎將自己交托給無邊空間中許多看不見的力量。這些充滿了奇異的、單一的表現，似乎承載了一些神祕的內容及一些無法詮釋的意義。它象徵人被關在不穩固的時空中？它表現了人的無力感、錯亂、孤獨？或是人的靈魂從塵世的狹

58 豐軒,《無題》, 1982

59 逢東貝格,《三聯畫》, 1981-82

隘中解脫？

在專注地畫了十年素描之後，逢‧馬德宏(Siegfried Van Malderen，一九四四年生於 Rüdersdorf)在一九七九年又回到繪畫。在對強烈色彩的追尋中，他傾向於使用非常具吸引力的材料，以及使用染料而非顏料。紙、紙板、沒打底的畫布等材料皆會吸收染料，而油畫顏料則會因亮度而封閉背景、阻礙視覺，因而被放棄。圖畫的空間，有時不確定，有時有透視現象，其中有著一些人物或從日常生活中借用的元素，雖總是可辨認，但被放置在很難鑑定的關係中；正是這些關係構成了真正的主體。我們把它視為「免除了故事的敍述性」：一些不完全的片刻被從「行動之前」或「之後」的時間中抽取出來，就像從電影中只抽取一孤立形象一樣──這形象自然會引人作各種猜測。至於表現風格，則擺盪於自然主義到任性的具象間，有時甚至是誇張諷刺的漫畫手法。與其用「再現」，不如用「演出」來談他的繪畫更適宜；他的畫表現了對於他人及其社會壓抑及性慾壓抑的貼切觀察，觀眾在此類作品中，擔任共犯及偷窺者的角色。

某些藏在幽默外表下的焦慮作品，會讓人想到一些隱喻的意義；例如那種繪製上吊的男女，其舌頭伸得長長的並糾纏在一起的畫作。

斯旺能（Walter Swennen，一九四六年生於福雷斯特〔Forest〕)作品中灰色的微妙變化，能在我們心中喚起一種詩的世界，充滿了隱喻。他以一種瞬息即逝的書寫來表現，其中大量的塗改、潦草筆跡及畫掉一半的句子、草繪的圖形，有時叫人想到雜記簿；這些似乎是從記憶的迷團中浮顯出來的。被隱沒的字母痕跡、變化著的語言符號顯得模糊，被夢幻、失敗的重量所壓，從主觀的神話中噴流出，依據一種規則組織成一種神祕而密封的語言。動物的影子，以一種潦草的象

形文字式符號到處隱現，它與可辨認的日常用品的再現形成一種對話，但是只有在形式上容易辨認，意義則總藏在後頭，就像一些夢的材料，在倉促清醒後只留下一些斷片，無法再重組為原樣。文字變成了形象，就像形象變成了文字。有點像布魯薩爾斯（斯旺能與他有交情）的方式，斯旺能在傳達的過程中將意義弄亂。這些來自感覺、情感世界的存在之沉澱物，反射至唯一但卻無法給予正確的描述的記憶，在其痕跡保留了一種肯定的力量。

度德阿（Narcisse Tordoir，一九五四年生於 Malines）的作品清楚地說明了藝術只表現它自己，最多也只能招致一些評論。每一件作品都像是一個凝聚物，其與作者的意願及想法有關，但卻沒有清晰的指涉。內容的表現是由暗喻所發動的，在暗喻作用發動前的階段，理念與某一形象或形式相聯繫，然後形象召喚一種特殊的繪畫性方法去分裂自己。有時（但也並非經常如此），當表現（表意）被刻意地增大時，常牽涉到一種對繪畫限制的違犯：鳥及被切割的小人模型佈滿在蔥形裝飾上——表現的是爆炸後散落各處的犧牲者。在另一種情況中，意義就更難解釋了，因為它已轉變為造形—繪畫（plastique-picturale）的條件。此時意義似乎得自於個人的聯想或暗喻，喪失了最初的明顯性，就像鳥兒成羣或單獨地逃離所能象徵的。度德阿覺得強烈地被世界性的事件的演變所牽連，就算他沒有特別重視它們，它們還是牽連了他。他寫在圖畫邊的註解——「我們要一直躲在森林之中，只要還有一棵樹留著。」——可以證明這點。

我們驚奇地發現，有一段時間，所有有關藝術的談論都集中在繪畫上。郝德曼（Sigefride Hautman，一九五五年生於 Bornem）及威比耶斯特（Carlo Verbiest，一九五三年生於 Anvers）證明了象徵新美學

態度的「主觀具象」，也能使用豐富的隱喻以雕塑的方法來表現。

　　郝德曼具體化其面對充滿了弱點、缺點但又帶著高貴的期望的人及其行為的個人立場。這正是取名為「月球計畫」(Moonproject)這件大作品的情況。它由六件用各種材料所聚合的組件所構成，每件都伴著一些從作者的感覺及情感世界中所抽出的「如漫畫旁白」的文字。就像這樣，在一個傾斜著靠牆，以銅製成的人形邊寫著這些字：「在月亮裏的傢伙說：成人就像小孩，被剝奪了心愛的玩具時，傷心地去找替代品來填補這缺失。」除了內容的創新，他的作品也擴大了三次元的表現方法。以一種恰當且非常有效的方式，不同的材料及技巧被安置在同一作品中演出：上色的聚酯、依據事先塑造的形狀所鑄的形象、織物及皮革。材料的自然色或局部上了鮮豔顏色的部分，被用作為表現內容的恰當材料。伴隨的文字具有標題功能，被納入造型元素中，傳達某種暗含意義而非任何湊合而成的詞句：「當羊碰到狼羣時，以羊的方面來思考就不再有用了。」這是一個普遍的提問法，但以一種驚人的豐富、具暗示性的形式來表現，有時無任何教誨性，但總是像詩般地感動人。

　　對威比耶斯特而言，自然是永不竭盡的靈感之源。在季節中，他記錄了過程及循環，例如建築一些夜間的隱藏處，來觀察尚留存的猛鳥。在許多不同階段的直覺的主觀觀察及具體的工作後，把感覺、經驗或最初的觀念轉變成新的感性實體。在「水」這主題上，他建造一個紀念碑式的空間結構：四公尺長的船靠在高約有二公尺半的牆上，在一個倒置的錐形之上，繞著暗示水的鉛製造形，並且將許多物體放在破爛的網狀物中。船的內部被很用心地裝置過，但不容易被看到。在牆上，有一個很大的長形物，叫人想起人工誘餌；而在一些鴨子的

頭上有一些奇怪的東西，像奇異的風標，並從裏面射出光線來。這種對於意象材料的詩意化、遊戲化的改造，創造了一種準魔術的氣氛。每一形狀都由藝術家所製造，每一種材料都由藝術家手工製作。這種對技巧的重視，並不阻礙對材料及技術完全自由的選擇：木材、金屬、銅、塑膠等材料，用鋸、用塑、用鑄造、還可在上面畫。這些具繪畫特性的附加物，補償了太過單一的形式，它們引進節奏，增加了可塑性（圖60）。

對比利時的最近作品作這麼粗略的鳥瞰，無法凸顯出普通有效的特性。但我們至少可以知道表現方式的多樣性、隱喻或想像的自由、製作過程的自由，並且知道他們對於此時此地強烈個人化經驗的重視，對於直覺的態度、激烈的具象的重視。對於材質的可觸知性及官能性的特別喜愛，這似乎對應了自我與真實之間不同關係的痕跡，可惜這種限制的、主觀的、甚至是任意的選擇，叫我們忽略了這絮叨但也具

60　威比耶斯特，《無題》（局部），1982

有說服力的年輕一輩代表們的品質。

　　不管怎樣，創造性及演出似乎都不缺乏，希望其所需的下層基礎結構及關心能如願得到。

　　　　　（本文原以法文寫成，作者爲貝克斯〔Flor Bex〕，譯者爲黃海鳴）

加拿大超前衛

任何人、任何地方、任何事物：

超前衛之概念不僅面對制度化之現代主義在歷史理想上之矛盾，而且在克服這些理想之地理與技術霸權的過程中，也堅持國際性之傳佈個體化、區域性之感性，並將它們納入現代藝術議論之意識形態神經中樞裏。當後現代主義不快樂的概念顯現並解釋了運作於紐約畫派心臟中之解構現象，超前衛之意念是與較外圍而廣布的情況有關，本質上是地方性而本土性的。

此種國際地域主義之矛盾是一種全球性之母體，它不是從一個節點流出，而是反映了一個新的文化階段之經驗。這種本土的現代主義之出現，前衛霸權轉形為一種媒體文化之結果，先奠立此種霸權然後再粉碎它的過程，過去二十年來在自行成形。雖然地方上之本土性始終存在，作為討論的「另外」一邊——就文意而言乃超前衛——它現

在則以新論題之核心姿態出現。

個性化精神之增強由回歸表現主義而顯彰，其造形脫軌之力量，以及一種支持性意識形態之出現，和更重要的支持性市場之出現，震撼了現代主義學院而成為一急劇讓步之修正主義。

前衛藝術之歷史決定因素，斷定了現代主義之風格運動為其批判理想之必要特徵。然而，超前衛拒絕了那種批判理想，而無情地掠奪現代主義風格上所有詞類變化之語彙。現代主義之造形密碼因而叛離了它們對前衛理想的效忠，而轉歸本土性之開放文化及其對不顧史實、主觀、與超越之慾求。

但是這種對語言權威之主體的反叛，這種不負責的意願，並非無中生有。它是處於創新持續壓力下之集體密碼的一種個體化表現之逆轉，是矯飾主義與媒體的一種普遍狀況。而且值得注目地，這種矯飾主義反叛的口是心非策略與媒體文化貪得無饜的人民主義（populism）之結合，乃是歐洲與美國那些支持媒體文化與前衛藝術之區域的特性。

加拿大超前衛之概念，特別源自於一種使所有文化、所有歷史皆同等價值之地域主義，唯此它才具有意義。它的表現有如一個國際地方主義之典範，不僅因為都市中心之加拿大文化充塞著媒體所複製之現實，也由於它是一種由合約所創、由放逐者所居的「空白類別」（empty category）。其神話是一種所有文化納入現代想像中本土的精通多國語言之混合體。此情勢並非顯示種族之記憶被審美之抽象概念激起並具體化，而是審美之抽象概念作用為本位意志的一種刺激和證實；其具侵略性之自我處於一個複製的宇宙，那是一個主體經由被命名為藝術政權的自由意符之混亂語言來聲明其自主權。

有靈感的與主觀的利用消費主義，以及媒體文化上層構造（Super-

structure) 之所有密碼，結合現代藝術之所有語言創造了一種原動力，那不只賦予加拿大新藝術產品活力，而且回應了接受它的年輕觀眾之懷疑的期待。由於政府資助之藝廊增多，鼓舞了新作品獨立於市場與美術館之外發展，這種原動力原本並非如現在一般只顯形為繪畫之特權，而為一種融合版畫、表演、錄影與流行音樂之實驗態度。

在加拿大可適切地被稱為超前衛態度的首度亮相，表露於七〇年代期間活躍於多倫多與溫哥華的「普遍意念」(General Idea)、「影像倉庫」(Image Bank)、倫帝與伯尼西 (Randy & Bernicci) 及其他人員之錄影與表演作品中。這些藝術家透過一種解構反語與象徵性愚蠢(emblematic foolishness) 態度，諧擬觀念藝術與電視之枯竭的傳統，來嘲弄紐約流派之前衛藝術。「普遍意念」有意模擬現代媒體程式化之自我，那是一種虛構且無機能的意識形態，靈感在自己的慾望之反照中被嘲弄，而「現在」乃經由想像中的未來而得救；這實質化了矯飾主義口是心非的風格，而吸收並折衷了所有嚴肅性的立場。

克連 (Robert Kleyn) 工作於溫哥華、羅馬和紐約，在他的表演作品中，這種象徵式愚蠢暗示一種較深的邏輯分裂，在其現代性中具有形而上之特質。在其情節之轉換幻覺中，匱乏之焦慮無情地受挫於永不釋出其意義預示、不服從而又堅持之示意物的無窮富足。此繪畫性劇場之「夢幻作品」演完了一齣絕對自由的幻想，在其中，世界被表露為一種語言的喜劇而受到戲劇性場面鮮有之氣氛所保護 (圖61)。

至七〇年代晚期，表演與錄影之影響跨入繪畫之領域。由多倫多前衛藝術家如哈丁 (Noel Harding)、卡一哈里斯 (Ian Carr-Harris)、法羅 (Murray Favro)、法蘭克爾 (Vera Frenkel) 等所發展之投影意象裝置，被較年輕的一代轉變為一種繪畫之戲劇化。梅格士 (Sandra

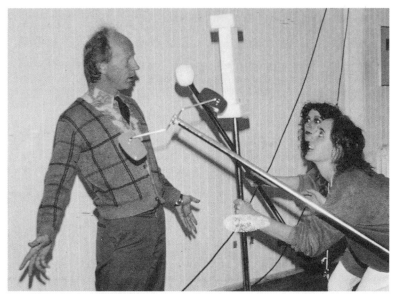

61 克連,《悲悽之夢》, 1980

62 史考特,《地獄之開放廚房》, 1982

Meigs)、亞歷山大 (Sheleah Alexander) 與史考特 (John Scott)（圖62）
之情境素描 (situational drawing)；范・漢姆 (Renée Van Halm)、梅
塞 (John Massey) 與寇利兒 (Robyn Collyer) 之舞台意象，全都在娛
樂與違犯之氛圍中創造出一種想像之奇景。最具氣勢也最有問題的當
屬寇基 (Kim Kozzi) 之近作，他在大型調色盤上構成混亂而強烈的文
化殘片鋪層，然後為調色盤加上支腳，使它們成為毫無功用的咖啡桌。
這些作品是一種裝置也是一部表現主義式影片的布景，它們極為明顯
地堅持拒絕任何品質標準。

　　同樣地，食腦者 (Braineaters)，一個由康敏斯 (Jim Cummins) 和
拉・維勒特 (Steve La Violette) 組成的溫哥華團體，以一種對後普普
音樂文化陳腐的諧擬方式將畫作呈示如劇場道具。他們對生存提出質
疑，用如此怪異粗拙的方式，以致急遽集結為一種黑色幽默之浮世繪，
傳達出龐克族性青春期之幻想、自戀狂、天啟與粗野的性本能。然而，
有意義的是它乃純粹的風格，是信念之滑稽諷刺畫，以一種同時令人
不悅且迷惑的狂熱強度表現出來。

　　藝術與娛樂間的這些關聯乃是表演與錄影奇觀之吸引力，這對加
拿大超前衛之形成是重要的。同樣重要的是，繪畫給大眾慾望連接了
新的關係。現代藝術之密碼，不論抽象的或超現實的，曾是前衛理想
專有的示意語，現在皆進入流行文化之本土語言。前衛的象徵之發明
現在皆非代表對現實之排斥或任何批判，而是用來表示現實乃是一個
自由意符之混亂語言的複合物。繪畫之神祕氣息甚至更為濃厚：它在
其強烈之物質性中以觸覺之真實性認證了那種反映，理想化了那渴求
一種生自於每個具現記號背後的藝術家超絕之自我。記號之銘刻形成
一個供主觀性安置之場域，好在此尋求它的實質、它在畫布特權空間

場域中之再構成。

然而這種主觀性並未採取一種浮誇之英雄主義，那是會被學院嘲笑的動機。它轉而嗜好禁忌、匱乏與失敗、笨拙的與降格的藝術傳統之所有樣貌。這種對老舊之刻意耕耘，暗指了對其所失去之憂鬱，以及不受權威束縛的靈感之活躍的釋放。麥克威廉（David MacWilliam）欲作畫之慾望克服了理論上之不可能，其作品中的喜劇意含，在畫布中冷漠而有限的空間，形成了反抗與潛在性之形狀（圖63）。舒依夫（Peter Schuyff）（圖64）之繪畫於意象中回應了性交後的憂鬱氣氛，那捕捉了我們本身的憂鬱並破壞了自我與他人輕易的合併，使我們不再能蟄伏於意符之舒適中而不知曉自己的愚蠢。揚・巴克斯特（Iain Baxter）之近作自豪其所發明的奇特性之自由，那種奇特性立於虛空之厚顏無恥與一種誠實玩笑的魅力間。

感染早期現代表現主義、質樸藝術（naive art）、及來自貧民區與第三世界之塗鴉藝術（graffiti art）等風格的一種天眞氣息與興奮的野蠻主義（barbarism），在多倫多、溫哥華與蒙特婁等都市中心散發。史考特、休斯（Lynn Hughes）、彩色地帶團體（The Chromazone group）、微塔沙婁（Shirley Wiitasalo）、喬利菲（Michael Joliffe）與許多其他人拒絕了承襲目前衛的反語分離，而將所有的繪畫表現方式滲入一種直接的信念、意含之眞誠、及一種對自由靈感之信奉的混合。雖然這些特徵的驚人散播，暗示了一種由上而下的進化連鎖影響，我們在此看到的乃是一種同時回應類似的全球性情況，是一種由危機之修飾語和前衛制度化之衝突所驅策的「時代精神」（zeitgeist），一切皆由來自市井與學院之藝術策略而富有活力。

作品要求從制度化的現代主義詞彙中解放，而同時讓渡給藝術家

63　麥克威廉，《無題》，1981

64　舒依夫，《畫像與靜物》，1982

作爲人類學之課題。然而經由將作品扯離其被決定的歷史背景而將它提煉爲一種遺物，它的眞實性即是其本身之神祕難解，新藝術得以從冀求將它定位爲高階藝術的體制中解脫，在其浪漫幻滅之最後的盛開中。結果乃是藝術之自由表現，這違犯並解除了歷史性的選擇，而將那種選擇及與其同生之批判語言送回至批判自身，此批判的目標是超越於作品之外；亦即，力量凌駕於用來表示此等主題之密碼上。這種作品之救贖將在於它維持由其自身成功所提供之保證的能力。

（本文作者爲瓦勒士〔Ian Wallace〕，譯者爲蕭台興）

澳洲最近的某些繪畫

在一九七〇年代的高峰，當藝術活動以新的表現模式傳散，繪畫似乎已竭盡所能了。一方面，最具活力與挑戰性之年輕藝術家，似乎已捨離繪畫而進入較以觀念性為基礎之作品：裝置、環境藝術、影片、錄影與表演。另一方面，自一九六〇年代晚期以來，藝術基層中曾重新造就了意象形成於其中之整體脈絡的主要政治與社會轉換，已腐蝕了繪畫之道德價值。繪畫特權之私密性——尤其是只顧自己的抽象畫——在一個顫動於封閉的全球性危機感之世界中，似乎在理智上是狹隘的、在道德上是消極的。危機尚未消褪，但某些有利點與回應已經改變。

隨著極限藝術環球性的流布，狹隘的抽象美學對一九六〇年代末與一九七〇年代初大量的藝術，具有一種規範性及普遍性的影響。然

而，現代主義簡約的批判計畫之壓倒性力量，及其對歷史之線性概念，在過去幾年中已被果決地重新考量。

許多藝術家重新組構現代傳統藝術航行過的主要路線。他們超越了極化之批判性的忠貞，這忠貞通常涉及這些路線中任何之一。「支持」抽象意謂「反對」具象繪畫；而「支持」繪畫中任何種類之個人象徵主義，則意謂憎恨社會的或政治的藝術。

藝術家現在正在許多作品形式中追求更複雜的合成。他們以一種新的自由、好奇、及個人之自主性，前後移動於橫跨整個二十世紀藝術之領域。在如此的實踐中，他們正重新檢視領域中某些部分，並打開新的批判展望。

繪畫以及有關繪畫之問題，現在敏銳地復甦了。然而，對繪畫中新鮮能量之討論不能過於簡單地形容——一如往常般地——單就媒材之強調而言。

許多先前從繪畫自我放逐而轉移至觀念藝術、女權主義、電影、錄影、攝影、及政治掛帥作品之藝術家，在他們想像力與理智性之成長中，歷經了鮮活的重新定向與轉變。在一九八○年代初，這類藝術家有些重返繪畫。他們身懷一種具有尖銳化內容意識之累積遺產、一種較廣闊的參照範圍和一種較流動的批判意識。例如，女權主義關注自傳性之題材、敘事的與強烈情感的狀態；而表演藝術則強調儀式的、直接的人際關聯和心理上之變化。這些皆為一種關切更為個人化表現之回復，及一種在繪畫中回返至具象之題材鋪好路。

當一些藝術家捨離了壓克力顏料與染料而回到油畫，他們是從一種計畫周詳的繪畫轉換至一種較為輕浮且反射性的工作方式，使表面形成為一種較為鮮活有勁的繪畫，畫作較為折衷、轉形，圖像則緊密

而具暗示性。

在一個有這麼多資訊與視覺經驗以處理前地、科技地產生或篩選之形式出現的世界中，繪畫之個性化與構成本質——事實上它是由人類之手來服侍一種統一的、塑造的意識——賦予它一種耐久的眞實性與壓縮性，以作爲一種人類文化的表現形式。

繪畫確有一組累積的內在關係。換言之，它有傳統與歷史。它古老但仍堅持的幻覺力量、其影像與表現資源之遺產，再次成爲許多藝術家有力的來源——不只是畫家，對以其他媒材創作的藝術家亦然。

在華生（Jenny Watson）之近作中，一種折衷的與剪輯的意識表露無遺。事實上，這種縛以新浪潮音樂與視覺文化錯亂且再製之感性的意識，置於其近作之「主題」前，甚於任何可能出現之特定意象內容。

在《畫成之一頁（等等）》（A Painted Page……〔etc.〕, 1980）中，呈現之意象是偏離中心的，同時還暗示一些作品之解讀：如形式繪畫使用極限主義慣用之「方格」圖案；如徵候學之分析人體爲一種文化之人工製品。

此最後的文句實際上是借用的，它明白地表露於標題與內容之中。印成之雙敞頁的空邊、脊線、與頁碼，明顯地指出此處之意象內容直接取自一種機械產製之來源——事實上是一本叫做《下流社會中》（In the Gutter）的書，那本書探討部落身體裝飾與龐克首飾風格之間類似的關係。

華生安置了具象之副畫於包圍它的極限繪畫之中。她混合了意象與內文。在她最近的作品中（譬如《夢之調色盤》〔Dream Palette〕，展出於一九八二雪梨〔Sydney〕雙年展），她在整個橫跨的建築空間中配

置了一系列本質相異的意象、上彩之文頁及塗繪之兒童式圖畫。華生過去幾年的作品中，持續地有一種異類傾向之感，剝除了任何起源的意識形態階級，而造成小心保持的曖昧關係。

阿克利（Howard Arkley）與拉維特（Vivienne Shark LeWitt）亦自由地仰仗「美術」風格與大眾文化之視覺參照，不斷打破區分與階級，此乃新浪潮感性協調之特質。他們也無拘束地依賴早期的抽象大師，如瑞特維爾德（Gerrit Rietveld）與蒙德里安（Piet Mondrian），但對視覺文化則採取一種完全自由且包容之方式，徹底脫離了現代主義「大師」傳統的批判策略與共通處。

以反諷的輕鬆態度，阿克利不覺為難地視其繪畫為家具之裝飾背景，或視其座椅為隨意的、可坐的繪畫——因而其繪畫、座椅、塑膠地磚乃裝置為一裝飾之整體。

在拉維特之近作中，她融合了對極度不同種類來源之回應，包括藝術之中與藝術之外的——如時尚與流行文化。她以一種同時滲透而又破壞各個技巧之方式來實行。如此不同之事物，如半人馬工作室（Omega workshop）之英國裝飾藝術、王朝希臘藝術中之人類比例準則及對一九六〇年代結黨青少年時髦裝扮（Mod fashion）之概約化（generalized）的回應，皆同化於一個視覺陳述之共同競技場。

主題與意義所造成的糾纏和轉移，推翻了任何可能的穩定參照框架或首要意義，像在各個來源之原本境況中那般。並非那種在「想像的美術館」（Musée Imaginaire）中的「面對變形」——在那兒本源的獨特境況之問題，至少有部分仍可辨識——而是一種不同的意識取而代之。馬爾羅（André Malraux）與繆思（Muses）出去！德希達（Jacques Derrida）、巴特（Roland Barthes）和大眾媒體之雜交進來！一種視覺

密碼與承襲之多樣性乃是拉維特目前繪畫中所祈求的。

另外兩位藝術家，莫瑞（Jan Murray）與蘭克內（susan Rankine）（圖65），對較早之二十世紀「前進的」繪畫邏輯展現了類似的自由方式。兩人皆以一種源於合成立體主義（synthetic cubism）之特殊構造開始，但後來却不顧它歷史上朝向簡約抽象之動力，而製作回歸至直接探討透視空間之繪畫。

在蘭克內的情形中，有一股神祕的張力介於抽象化形體、敍述性召引與單色畫法之間，刻意的粗拙圖案令人想起賈斯登的晚期作品。莫瑞之作品鮮活地、反諷地復用一種封閉的舞台空間。事實上那種像抽象芭蕾布景之前部舞台，以抽象化之形體為「角色」，乃是她許多作品的主要主題，令人想起較早時期介於藝術與視覺形式和觀念之較大可動性間的流暢互換。

法蘭克（Dale Frank）近來之素描普遍較其油畫為大，並有一種著魔般的呈現。意象從緊密線條而成之渦漩池塘中顯現出來（圖66）。它們通常具有令人困惑的尺寸與曖昧的身分，風景之暗示可突然溶解成相貌，如深洞成了一張裂嘴，或大漩渦像眼睛般。

當整個形象出現時，它們不變地縮小而無特徵。它們可能是被束縛而無行動能力，沉入幽暗，攀爬著不知消失於何處的梯子，或是幾乎滑入無底之虛空。不變地，它們成形並陷於似乎將要吞噬它們的封閉線條渦漩中。人性在此同質異形本體與雜種形體之次達爾文學說（sub-Darwinian）世界中，具有不確定之身分。

反對科學征服自然之理性主義見解，或是心靈受控於純粹抽象形體之新柏拉圖（neo-Platonic）世界，法蘭克變出了一個無望的幻想王國，以及潛意識與夢之無顯著特點的空間。他的作品特色是易變的性

65　蘭克內，《時來運轉》，1981

66　法蘭克，《暴風雨中之山洞清
　　掃者》，1981

格和暗示回歸「哥德式」（Gothic）之感性主題。

另一位年輕藝術家艾倫（Davida Allen）天生是一位充滿活力的表現主義者，不具七〇年代較冷藝術之先前經歷來限制她自動性成形之衝動。然而，她的形象經常殘暴地被切割與終結，棲居於一個封閉的、非特定的空間，顯示出一種比二十世紀首期「歷史上的」表現主義特質更為折衷的創作方式。

艾倫之「形體」（Figures）系列始於一羣頭像之繪畫，後來則被處理於一較大的木板上，並結合了均等分割軀體片段之繪畫，總合起來而形成扭曲、凝結、或縛於空間中的被分段之形體之完整展現。直瞪的眼神乃是強烈情感能量之向量；通常眼睛是單純地凝視著世界而不帶任何形式心理關聯之暗示，偶爾則帶有一種恐嚇性的怒視。（圖67）

貫穿整個「形體」系列的是一種持續的情緒不安，經由在狹窄封閉的長方形格局中之不斷變化，並經由方式上之替換，而使形體斷片被切割、重組或移置於其所困陷之框架中，此框架則跨於較大的、粗獷塗刷而平面化的空間上。艾倫強調身體上之活力及直接之呈現，許多形體似乎因熾烈的性能量而活化。

雖然克里斯特曼（Gunter Christmann）先前以其完全抽象之作品著稱，但他大約自一九七四年起，便用隨意安排於地面物品之照片為其資源材料。因此，其與巴塞利茲畫作中意象「顛倒」移位之明顯相似，多半出於巧合。

克里斯特曼混合抽象與具象之近作（圖68），是真正基於俯視拾獲或集聚之垃圾和廢棄物——現代都市自傳性之殘破瓦礫。他企求在西方風景繪畫之長久傳統中除去地平線，並反轉比重與密度。克里斯特曼之繪畫因此在上半段集中強調調子、色彩、與意象，下部則較「開

放」——他的解釋乃是在一個緊密建造的城市中，一種由上而下衝刺之心理壓力，擋住了任何望遠之感知。

在當前存在的較開放的繪畫活動範疇，和因此種情況而增加的較大流動性與對立性之中，桑宋（Gareth Sansom）是一位堅強挺進之藝術家。像克里斯特曼一樣，他同時周旋於抽象與具象之中——任何適於其流動之目的者。

不斷使用拼貼，包含自傳性之生活照、明信片、與挑逗性之卡通式圖畫，使桑宋在其近作的繪畫與素描中，加速了意象之傳送與對比之壓縮。許多近作關注於性幻想、角色變換、和本體遊戲。藝術家戴浴帽洗澡之攝影自拍相，出現在《懸吊的襪子》（*Hanging Socks*）及其

68　克里斯特曼，《教授》，1980

他作品中，是一個插入一整類作品（有些完全是攝影的）中之影像，在這些作品中桑宋著女裝出現或探討性潛能和幻想抑制之問題，這經由影像放縱之釋放而達成。再一次，由於形態與方法之流動性及桑宋目前作品所添加的本質，其風格之約束被打破，強調出一個過渡且更爲開放的繪畫時代。

（本文作者爲墨菲〔Bernice Murphy〕，譯者爲蕭台興）

以色列新繪畫

試圖爲以色列新繪畫現象（回溯至七〇年代中期和一九八〇年以來之大量曝光）創立一總括性之理論，需要探討爲此國文化與政治過程標出特色的情勢與發展。由於我們相信藝術不會發展出脫離其被創造的社會與政治脈絡之歷史，我們發覺有一種相互關聯存在於當前西方社會領導權、經濟和政治危機，與極限及觀念藝術的危機間。這些趨勢使杜象式哲學達至極端的後果（恰像恐龍在消失前立下了傳記式之記錄），耗盡了抽象表現主義之能量，而流入極限繪畫之尺寸觀念。

危機表徵之一乃是重新尋求一種本體；其結果之一則是試圖再定義。我們知道先（拉斐爾）、後（現代）、與超（前衛）。它們全都就其藝術遺產尋求一種可能之創造性語言。先拉斐爾（pre-Raphaelites），受驚於進步前衛之雷聲，在十五世

紀中找到掩體；當前之後現代建築則遠溯至先包浩斯（Pre-Bauhaus）時期（有些建築師，如包菲爾〔Bofill〕，甚至回溯至後巴洛克之新古典主義）。然而使超前衛繪畫（按其所有地方定義）具有特色的並非思古之情或逃避主義，而是對任何不論內容或時期的文化資訊的好奇，並試圖將其合成於一「世界」之視界中。超前衛自我解放於原理或計畫，及受限之理論化之外；其特質在於它採用任何種類文化之回溯，即使不是精美之邏輯或學院派的──從拉里歐諾夫（Mikhail Larionov）早期至馬格利特（René Magritte）晚期，從却吉納之粉紅與藍至紐約畫派。

　　七〇年代末在以色列出現的新浪潮繪畫，亦標記了本地繪畫史之轉捩點：三十年來，繪畫首次自我解放於對主控的「新視野」（New Horizons）的團體之戀母情結，那是創始於四〇年代並將以色列藝術導向抽象與國際化之風格。所有以色列前衛繪畫風潮皆導自於這些抽象老將，他們奮力對抗民族之象徵圖形和東方化之寫實主義。他們創造了一種平行的、抒情的抽象表現主義版本，但從未喪失對呈現本土性之執迷，這基於在存在上渴求認同於新的家園。這種精神分裂之遺傳因子（一種帶有地方上、政治上之興趣的國際風格）主要是由七〇年代之年輕藝術家繼承，並導向以政治為主題及由「知識」（epistemic）藝術家所作的政治計畫之觀念性作品。在以色列新繪畫目前的階段中，我們可以界定決定性之個人方式，這提供了一清新的繪畫現象基礎，建立於個人的、文化的或政治的神話學上。

　　卡迪須曼（Menashe Kadishman）自一九七八年起即不倦地繪製綿羊畫，這乃是他四年前威尼斯雙年展計畫之結果。他展出了背上塗以藍色染料的活羊。這個企畫具有個人神話學之根源，而將羊背漆上藍

彩則基於文化上的神話學：羊在中東是經由染上色彩而作爲辨認之標記，正如在亞述古國牠們被標以星及新月之記號。卡迪須曼是在一個集體農場當牧羊人之年月中，回想起可以用藍彩標示羊隻。我強調此點，是要澄淸卡迪須曼狂野的、表現性的繪畫乃源於自然中之計畫，而非一種繪畫風格之發展，雖然這些彩色作品中有兩件值得一提：耶路撒冷十字谷中之棕色土壤表面(1975)；以及一棵爲了在風景本身中作爲風景畫而漆成黃色的樹（1972）。

至一九八○年，卡迪須曼進入大型、未繃張畫布之開端，乃是以黑白的綿羊影像絹印於畫布上。然後，在爆發的「行動繪畫」能量下，版畫開始在厚塗多彩之筆觸下消失。最近兩年中，其作品之意象變得較爲複雜，包括敍事詩式之風景和祭典之景象，而色彩語言則展現出一種傷感之傾向，顯示撤離了狂野的、表現主義的風格。卡迪須曼是以色列最年長的新繪畫藝術家，雖然他是在一九七八年才轉至繪畫，正如自七○年代初即以作爲一位觀念與政治藝術家而享譽的格舒尼（Moshe Gershuni, 1936）。紅色顏料成爲格舒尼的主要媒材，藉以表現一種血腥的、夢魘的世界，並用他的手或任何找到的工具，於自發的繪畫中在紙的白底上創造出存在之焦慮。像一股無意識流，此紅色顏料在支撐面上流動而產生抽象之意象與文字口號（主要是「再見軍人」、「和平軍人」）。它看來像是塗鴉或幼稚的亂塗。在格舒尼最近的作品中，我們發現獻給梵谷和重複訴諸軍人的來自祈禱者之引言。若說他兩年前的作品顯現了一種可能類似湯伯利之紅色系列，現在它則變成激進之政治的、感官的、非審美而「瘋狂」的，以致遠離了任何同質之「歷史風格」。他的紅色繪畫功能乃是作爲在一個具有壓力與焦慮特質之政治環境中個人顯暴之文件。

個人之顯暴是年輕的米修里（Yaacov Mishori）在一九八〇年以前彩色自拍相片之主題。曖昧性與困惑性則是後來改變而表現在變性（trans-sexual）影像至果斷的表現主義影像中之特性，具龐克風格且富於野獸派之筆觸。

斷片式之視象，是兩位年輕畫家阿羅維蒂（Batia Arowetti）和拉文（Yudith Levin）之構圖概念。他們的訊息和本源不同，但皆創造了非連續之意象，此乃現代藝術的基石之一。不似文藝復興世界視象之完整與和諧(爲信仰一種正義與安全的統一力量之結果)，現代時期中的任何前衛風潮皆具有斷裂與不連續視覺性與物質性之特徵。印象派分離之筆觸，經過立體派、拼貼、至羅遜伯格與新寫實主義者之複合作品，皆宣示或證實了對神聖的或俗世的權威信仰之破滅（雖然它們目擊了民主之成長，那是以統治力量之不連續性爲基石）。

阿羅維蒂作畫於綢緞層面，那是經過切割與摺疊以產生一種不連貫的軟性凹凸起伏之支撐面。她從一九七九年到目前的作品具有鮮明之裝飾性以激盪其色彩強度，而除了綢緞層之亮麗色彩外，她還使用了上彩的霓虹燈。她的大型裝置包括了來自古代東方神話學之圖式，以尋求一種文化上之本體。

至於拉文，發現並使用夾板與纖維板以形成斷片式作品之支撐，其整個意象繪於定著於牆上之夾板斷片，因此只有部分的完整意象顯示出來(圖69)。乾筆、亂塗與木之裂紋，賦予作品塗鴉之「街道美學」（street asthetic）特質。在這些反英雄性的作品中，形象設計是概約化的，而目光必須連貫虛空與繪成之斷片，以重建孤寂與放蕩之完全意象。

走向一九八〇年，在完成苦行之「貧窮」（poor）雕塑之後，給瓦

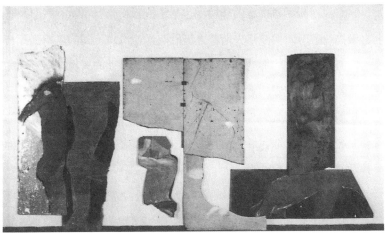

69 拉文，《生活樂趣》，1981

70 給瓦，《敬畏時光筆記》，1981

(Tsibi Geva) 開始建構室內環境，包括了拾獲物品、繪塗之表面及壁上之素描(圖70)，與波洛夫斯基之裝置略爲相似。不同的是給瓦深涉政治情勢與包圍他的焦慮。他試圖「表達一種輕蔑的、具攻擊氣味的確定感覺；一種空虛的歡宴感覺，一種以唾液結合的文化迷亂。」一九八一年他展出於阿威夫 (Tel Aviv) 美術館的環境作品中一個「受傷的母獅」之意象，是取自於一亞述塑像，按給瓦之定義其作用乃是一種反神話。

納阿曼 (Michal Na'aman) 近來繪於夾板上之畫作，乃是對視象與文字徵候學上研究之結果。視覺押韻與變形臆想乃是一長串系列作品之基，結合了照片、文字、與色彩。她過去兩年來的作品中盤據著圖解式之形體，創造出一種系譜的意象，「一種世界次序之反映意象。」一幅達爾文主義的風景，經常包括人猿與人類家族以及似人腦和烏龜的造形律動 (圖71)。在給特 (Tamar Getter) 之繪畫中，成層的意象創造出一種畫出來的、具扭曲和成斷片風景之拼貼。(圖72)

(本文作者爲巴澤爾〔Amnon Barzel〕，譯者爲蕭台興)

71 納阿曼,《烏龜人》,1981

72 給特,《傾斜的平面》,1981

圖片說明

一、彩色圖片說明

1 *Little Devil*

奇亞，《小魔鬼》，一九八一年。油
彩於畫布，162.5×129cm。

2 *Genoa*

奇亞，《吉諾亞》，一九八〇年。油
彩於畫布，226×396cm。

3 *Son of Son*

奇亞，《兒子的兒子》，一九八一年。
油彩於畫布，244×272cm。

4 *Ornamental Camping*

奇亞，《裝飾露營》，一九八二年。
油彩於畫布，116×161″。

5 *Stigmata*

古奇，《聖殤》，一九八〇年。油彩
於畫布，208×135cm。

6 *The Mad Painter*

古奇，《瘋狂的畫家》，一九八一～
八二年。油彩於畫布，275×205cm。

7 *You musn't say*

古奇，《你不應該說》，一九八一年。
油彩於畫布，200×241cm。

一九八〇年。油彩於畫布，200×
200cm。

26　*Bowl and Chinese Lanterns*
范‧霍克，《碗與中國燈籠》，一九
八二年。

27　*Untitled*
克爾克比，《無題》，一九八一年，
油彩於畫布，120×100cm。

28　*Untitled*
克爾克比，《無題》，一九七九年。
油彩於畫布，152×187cm。

29　*The Poet*
巴塞利茲，《詩人》，一九六五年，
油彩於畫布，100×81cm。

30　*Stars in the window*
巴塞利茲，《窗中之星》，一九八二
年。油彩於畫布，250×250cm。

31　*Male nude*
巴塞利茲，《裸男》，一九七五年。
油彩於畫布，200×162cm。

32　*B. for Larry*
巴塞利茲，《給賴利之B.》，一九六
七年。油彩於畫布，250×200cm。

33　*Alice in Wonderland, "You don't know much" said the Duchess*
魯佩茲，《愛麗絲在仙境，「你不知
道很多」，女公爵說》，一九八一
年。油彩於畫布，100×81cm。

34　*Asparagus Field*
魯佩茲，《蘆筍田》，一九六六年。
油彩於畫布，81×209cm。

35　*Surreal composition IV*
魯佩茲，《超現實構圖IV》，一九八
〇年。油彩於畫布，140×180cm。

36　*Lüpolis Dithyrambisch*
魯佩茲，一九七五年。混合媒材於
畫布，183×250cm。

37　*Poland is not lost yet*
基佛，《波蘭尚未失敗》，一九八一
年。混合媒材於畫布，290×290
cm。

38　*Yggdrasil*
基佛，《宇宙樹》，一九七八年。混
合媒材於畫布，175×195cm。

39　*Wohurdheid*
基佛作品，一九八二年。混合媒材
於畫布，280×380cm。

40　*We should be glad*
印門朵夫，《我們應該高興》，一九
八一年。油彩於畫布，250×200
cm。

41　*Parliament*
印門朵夫，《議會》，一九七八年。
油彩於畫布，200×200cm。

42　*C.D. XIV－Quadriga*
印門朵夫，《C.D.XIV——四馬二

輪戰車》，一九八二年。油彩於畫布，282×400cm。

43　*Untitled*
潘克，《無題》（局部），一九八二年。油彩於畫布，250×330cm。

44　*Revolution*
潘克，《革命》，一九六五年。油彩於畫布，96×200cm。

45　*The World of Adler V*
潘克，《艾德勒五世之世界》，一九八一年。油彩於畫布，180×180cm。

46　*Standart*
潘克作品，一九七○年。油彩於畫布，280×280cm。

47　*Alice in Wonderland*
波爾克，《愛麗絲在仙境》，一九七一年。混合媒材於布料，125×115″。

48　*Untitled*
波爾克，《無題》，一九七二年。壓克力、拼貼於紙，112×123″。

49　*Kathreiners Morgenlatte*
波爾克作品，一九八○年。布料、照片與油彩，230×310cm。

50　*Dromas*
阿爾拜羅拉作品，一九八一年。粉彩於紙，156×119cm。

51　*Susanne's Sentinel*
阿爾拜羅拉，《蘇珊之哨衛》，一九八二年。油彩於畫布，324×120cm。

52　*Untitled*
加胡斯特，《無題》，一九八一年。

53　*Untitled*
加胡斯特，《無題》，一九八一年。油彩於畫布。

54　波洛夫斯基，在美術館之裝置，巴塞爾（Basel），一九八一年。

55　波洛夫斯基，在寶拉‧古柏畫廊（Paula Cooper Gallery）之裝置，紐約，一九八○年。

56　*Motor Mind at 2559701*
波洛夫斯基，《在2559701之馬達心靈》，一九七八～七九年。混合媒材，70×37″。

57　*Swingers*
札卡尼奇，《搖擺舞者》，一九八一年。油彩於畫布，84×78″。

58　*Emerald Braid*
札卡尼奇，《翠綠總辮》，一九八一年。壓克力顏料於畫布，83×153″。

59　*Leopard*
札卡尼奇，《豹》，一九八二年。壓克力顏料於畫布，73×61″。

60 *Song of the Sphinx*
庫須納，《獅身人面像之歌》，一九
八一年。壓克力顏料於畫布，
244×330cm。

61 *The double ring*
庫須納，《雙環》，一九七九年。壓
克力顏料於畫布，235×111cm。

62 *More Fairies*
庫須納，《更多小仙子》，一九八〇
年。壓克力顏料於棉布，99.5×
132.5″。

63 *Blousy*
庫須納，《日炙的》，一九八〇年。
壓克力顏料於混合布料，49×45.
5″。

64 *Run a Grocery Store or Build an Airplane*
薩利，《開一間雜貨店或造一架飛
機》，一九八〇年。壓克力顏料於
畫布，284.5×244cm。

65 *Painting N. 4*
薩利，《繪畫第四號》，一九八二
年。油彩與壓克力顏料於畫布，
390×290cm。

66 *The Old, the New and the Different*
薩利，《老的、新的與不同的》，一
九八一年。壓克力顏料於畫布，
244×380cm。

67 *The fourth since I came up*
薩利，《自我出現以來第四個》，一
九八〇年。壓克力顏料於畫布，
48×72″。

68 *Model for Self-Hate Painting*
許納伯，《自怨畫之模特兒》，一九
八一年。油彩於畫布，200×200
cm。

69 *Winter*
許納伯，《冬天》，一九八二年。盤、
bondo、框架、鹿角、徽章，及油
彩於木板，108×84″。

70 *Oar: for the one who comes out to know fear*
許納伯，《槳：給初入社會而嚐受
恐懼者》，一九八一年。混合媒材，
218×438cm。

71 *Untitled*
巴斯奎亞特，《無題》，一九八二
年。壓克力顏料、油彩條、拼貼於
畫布，8×8′。

72 *Untitled*
巴斯奎亞特，《無題》，一九八一
年。

73 *Pontiac*
羅森柏格，《龐蒂亞克》，一九七九
年。壓克力顏料與flashe於畫布，
88×61″。

74　*White Mountain*

羅森柏格，《白山》，一九八〇～八一年。壓克力顏料與flashe於畫布，75×105″。

75　*Rose*

羅森柏格，《玫瑰》，一九八〇年。壓克力顏料於畫布，78×43″。

76　*Patches*

羅森伯格，《補綴》，一九八二年。油彩於畫布，217×292cm。

77　*The Shadow N. 3*

阿福里卡諾，《影子第三號》，一九七九年。油彩、壓克力、蠟於纖維板，122×182cm。

78　*Jingle*

麥康內爾，《玎璫》，一九八〇年。壓克力顏料於畫布，257×270cm。

79　*Thruxton*

史帖拉作品，一九八二年。混合媒材於蝕刻鎂，272×275cm。

80　*Gangplank*

朱克，《船之跳板》，一九七八年。壓克力、棉布，165×247cm。

81　*Macaws, Bengals with Mullet*

莫利，《金剛鸚鵡，孟加拉虎與鯔鯤鰹》，一九八二年。油彩於畫布，200×300cm。

82　*Untitled*

隆哥，《無題》，一九八一年。混合媒材於紙，142×244cm。

83　*Untitled*

勞森，《無題》，一九八二年。

84　*Mercenaries*

葛路伯，《傭兵》，一九七九年。300×430cm。

85　*Junio*

費洛，《朱尼歐》，一九八一年。油彩於畫布，205×252cm。

86　*Bad Boy*

菲雪，《壞男孩》，一九八一年。油彩於畫布，165×240cm。

87　*2 Harrisburger*

費庭，《兩個哈里斯堡》，一九八二年。壓克力顏料及油彩於畫布。

88　*The Cold*

沙樂美，《寒冷》，一九七九年。上彩的樹脂於纖維織物上，200×400cm。

89　*Cow Skull*

辛默，《牛頭》，一九八〇～八一年。渲染，160×200cm。

90　*The glasses in my head*

米登朵夫，《我頭裏的杯子》，一九八一年。油彩於畫布，130×160cm。

91 *Big Brood*
科伯林,《一大窩幼雛》,一九八一
年。油彩於畫布,190×270cm。

92 *Black-Red-Gold II*
聖塔羅莎,《黑紅金II》,一九八二
年。油彩於畫布,160×140cm。

93 *Germanic*
傑爾馬納,《日耳曼語的》,一九八
二年。油彩於畫布,130×150cm。

94 *Untitled*
龍哥巴蒂,《無題》,一九八一年。
油彩於畫布,200×300cm。

95 *Cold Camels*
弗爾突納,《冷駱駝》,一九八一
年。油彩於畫布,45×50cm。

96 *Agnus*
德西作品,一九八〇年。混合媒材
於畫布,190×230cm。

97 *Untitled*
密里,《無題》,一九八二年。油彩
於畫布。

98 *Who cares? I kissed your lips,
Salomé……*
貝爾提,《誰在乎?我吻你的唇,
沙樂美……》,一九八二年。混合
媒材於紙上,215×260cm。

99 *Untitled*
甘塔路波,《無題》,一九八一年。

油彩於畫布,80×120cm。

100 *Yellow Bikini*
哈卡,《黃色比基尼》,一九八二
年,油彩於畫布,100×150cm。

101 *Untitled*
艾斯波西托,《無題》,一九八一
年。塗料混合蛋黃及炭畫於紙
上,200×330cm。

102 *Swing*
卡諾瓦,《搖擺》,一九七九年。
混合媒材於紙上,265×130cm。

103 *Maestro Pulce (The Hundred
Years' War)*
史波爾底,《百年戰爭》(局部),
一九八〇年。色膠於紙上,233×
280cm。

104 *Pegasus*
勒伯安,《飛馬》,一九八〇~八
一年。油彩於畫布,213×250cm。

105 *Talking with a Psychoanalyst:
Night Sky N. 113*
基夫,《與一位心理分析師談話,
夜空第一一三號》,一九八一年。
壓克力顏料於紙上,32×54″。

106 *If a feather falls off we can still fly*
迪米特里熱維奇,《如果掉落一
片羽毛我們仍能飛》,一九八
一年。49×70″。

馬德宏，《無題》，一九八二年。ecoline於畫布，125×150cm。

123 *Zeeslag*
度德阿作品，一九八一年。油彩於畫布，275×400cm。

124 *Untitled*
斯旺能，《無題》，一九八一年。壓克力顏料於紙上，180×150cm。

125 *The Three Graces*
普遍意念，《三女神》，一九八二年。亮光漆於木材，275×240cm。

126 *A scene from Othello*
梅格士，《奧賽羅中一場景》，一九八一年。水彩於紙上，33×28cm。

127 *Critical Chickens*
寇基，《批判之雞》，一九八一年。裝置作品。

128 *The dream goes on*
微塔沙婁，《夢出場》，一九八一年。油彩於畫布，150×180cm。

129 *A Painted Page*
華生，《繪塗之一頁》，一九七九年。油彩於畫布，162.5×178.3cm。

130 *Flight of Fancy*
莫瑞，《幻想之飛航》，一九八一

年。油彩於畫布，130×116cm。

131 *Anubis Marries*
拉維特，《阿努畢斯結婚》，一九八〇年。壓克力顏料於畫布，120×90cm。

132 *Hanging Sacks*
桑宋，《懸吊之襪子》，一九八一年。混合媒材於硬紙板，112×183cm。

133 *Untitled*
米修里，《無題》，一九八二年。

134 *Rachel*
卡迪須曼作品，一九八〇年。油彩於畫布與石材，211×278cm。

135 *Vincent effect*
格舒尼，《文生效應》，一九八一年。混合媒材於紙上，70×100cm。

136 *Camels for the first time*
阿羅維蒂，《駱駝第一次》，一九八〇年。顏料於綢緞，210×150cm

二、黑白圖片說明

1 *Cycle '81 N. 4*
維多瓦，《循環 '81 第四號》，一九八一年。油彩及混合媒材於畫布，

275×275cm。

2　*Golden figures*
波依斯，《金色人體》，一九五四年。
25.7×20.8cm。

3　*Silverstone*
史帖拉，《銀石》，一九八一年。混
合媒材於鋁，105×120×21″。

4　*Untitled*
湯伯利，《無題》，一九六七年。蠟
筆與油彩於畫布，79×104″。

5　*Girl and Doll*
堅尼，《女孩與玩偶》，一九六九年。
油彩於畫布。

6　*To Russia, donkeys and others*
夏卡爾，《致俄國、驢及其他》，一
九一一年。油彩於畫布，156×122
cm。

7　*Three bathers*
畢卡索，《三浴者》，一九二〇年。

8　*Ariadne*
基里訶，《亞麗亞德妮》，一九一三
年。油彩於畫布。

9　*Old Woman*
卡拉，《老婦》，一九一七年。素描。

10　*The Kiss*
畢卡比亞，《吻》，一九二四～二六
年。

11　*Hunters*

西比庸，《獵人》，一九二九年。

12　*Yellow Amalassunta*
李奇尼，《黃色Amalassunta》，一九
五〇年。油彩於畫布，27×30cm。

13　*The first animals*
馬克，《最早的動物》，一九一三
年。

14　*The Knight Errant*
柯克西卡，《遊俠騎士》，一九一五
年。

15　*Morning in the Village After the
Snowstorm*
馬勒維奇，《暴風雪後的鄉村之
晨》，一九一二年。油彩於畫布，
80.7×80.3cm。

16　*Untitled*
席勒，《無題》，一九一三年。鉛筆、
水彩、漆料，48.2×31.8cm。

17　*Improvisation 11*
康丁斯基，《即興11》。

18　*Dog*
米羅，《狗》，一九七九年。

19　*The Egyptian Curtain*
馬蒂斯，《埃及窗帘》，一九四八
年。油彩於畫布，116×89cm。

20　*Luminescent*
圖卡托，《冷光》，一九六六年。混
合媒材於畫布，150×130cm。

21 *Great Italian Equestrian Painting*
斯其法諾，《偉大的義大利騎士畫》，一九七八年。

22 *Friedrichstrasse Berlin*
却吉納，《佛瑞德瑞赫街，柏林》，一九一四年。油彩於畫布。

23 *Untitled*
吉伯與喬治，《無題》，一九七九年。

24 *Seascape*
歐伯胡伯，《海景》，一九三一年。

25 *Cafè by night: interior*
梵谷，《夜間咖啡屋：室內》，一八八八年。油彩於畫布，89×70cm。

26 *Waterlilies*
莫內，《睡蓮，水上風景》，一九○七年。油彩於畫布。

27 *Campbell Soup*
沃霍爾，《康寶湯罐》，一九六二年。混合媒材於畫布。

28 *Christmas tree*
莫利，《聖誕樹》，一九七九年。油彩於畫布，72×108″。

29 *Overcast II*
羅遜柏格，《陰暗II》，一九七九年。混合媒材於畫布，241.5×183cm。

30 *Echo*

帕洛克，《回音》，一九五一年。亮漆於未打底畫布，233.7×217.8cm。

31 *The Prodigal Son*
沙維尼奧（Alberto Savinio），《回頭浪子》，一九二四年。

32 *Frame*
賈斯登，《框架》，一九七六年。油彩於畫布，74×116″。

33 *Study for a painting*
堅尼，《一幅畫之草圖》。

34 *Untitled*
高得斯坦，《無題》，一九八一年。壓克力於纖維板，120×300cm。

35 *Rock Chair*
波頓，《岩石椅》，一九八○年。95×92×87cm。

36 *Untitled*
雪曼，《無題》，一九八一年。彩色相片，57×28cm。

37 *Killer*
羅賓森（Walter Robinson），《殺人者》，一九八一年。

38 *After Franz Marc*
列文，《法蘭茲·馬克之後》，一九八一年。

39 *Argonauts*
荷迪克，《舡魚號船》，一九八一

年。油彩於畫布，200×300cm。

40　*Untitled*
旦恩，《無題》，一九八一年。油彩
於畫布。

41　*Untitled*
多寇皮爾，《無題》，一九八一年。
油彩於畫布。

42　*Travelling sensation*
瓦赫維格，《旅行的感覺》，一九八
○年。混合媒材於硬紙板上。

43　*Versuch, die Sonne in ihre Schran-
ken zu Weisen*
哈克 (Dieter Hacker)，《嘗試限制
太陽在它的範圍內》，一九八二
年。油彩於畫布，200×200cm。

44　*Portrait of the artist's wife*
馬克‧德‧瑞，《畫家妻子的肖像》，
一九八一年。油彩於畫布，190×
150cm。

45　*Untitled*
塔塔菲歐瑞，《無題》，一九八二
年。

46　*Yantra*
且可貝里作品，一九七九年。灰
燼、硫磺於畫布，180×170cm。

47　*Diaphragm*
梅西納，《隔板》，一九八二年。土
壤於畫布。

48　*Women sewing*
內里，《縫紉中的女人》，一九八一
年。油彩於畫布，40×45cm。

49　*March Painting*
提瑞里，《三月繪畫》，一九八一
年。混合媒材。

50　*Untitled*
德拉哥米瑞史庫，《無題》，一九
八二年。油彩及鉛筆畫於畫布，
200×370cm。

51　*The Raft*
塞曲，《筏》，一九八二年。油彩與
蠟畫於畫布，182×266.5cm。

52　*The Winds of Love Broken Wide*
庫波，《愛之風》，一九八一年。油
彩於畫布，137×169cm。

53　*Lotte and I*
克恩，《洛特與我》，一九八○年。
油彩於畫布，130×115cm。

54　*Angular World*
波哈奇，《尖角的世界》，一九八一
年。混合媒材於畫布，125×185
cm。

55　*April*
斐哈，《四月》，一九八二年。油彩
於畫布，130×97cm。

56　*Adam and Eve banished from Eden*
諾瓦里那，《自伊甸園被放逐的亞

當與夏娃》，一九八二年。

57　*Untitled*
胡斯，《無題》，一九八二年。光彩
畫，100×120cm。

58　*Untitled*
豐軒，《無題》，一九八二年。壓克
力顏料於畫布，150×100cm。

59　*Triptych*
逢東貝格，《三聯畫》，一九八一～
八二年。油彩於畫布，180×270
cm。

60　*Untitled*
威比耶斯特，《無題》（局部），一
九八二年，混合媒材、木頭。

61　*Pathetic dream*
克連，《悲悽之夢》，一九八〇年。

62　*Hell's open Kitchen*
史考特，《地獄之開放廚房》，一九
八二年。螢光漆繪於黑色樹脂，
126×252×324″。

63　*Untitled*
麥克威廉，《無題》，一九八一年。
壓克力顏料於木材，122×213cm。

64　*Portraits and still lifes*
舒依夫，《畫像與靜物》，一九八二
年。樹脂於紙，裝置於白柱（White
Columns），紐約。

65　*Tables turned*

蘭克內，《時來運轉》，一九八一
年。油彩於畫布，180×105cm。

66　*Cave cleaner in the Storms*
法蘭克，《暴風雨中之山洞清掃
者》，一九八一年。石墨於紙，
185×225cm。

67　*Figure 4*
艾倫，《形體四》，一九七九年。油
彩於木板，165×113cm。

68　*The professor*
克里斯特曼，《教授》，一九八〇
年。油彩、壓克力顏料於畫布，
169×120cm。

69　*Joie de vivre*
拉文，《生活樂趣》，一九八一年。
混合媒材於纖維板，240×510cm。

70　*Notes on days of awe*
給瓦，《敬畏時光筆記》，一九八一
年。局部裝置。

71　*Turtle-man*
納阿曼，《烏龜人》，一九八一年。
工業用漆與噴漆夾板，308×351
cm。

72　*Sloping planes*
給特，《傾斜的平面》，一九八一
年。壓克力與亮漆於畫布，148×
455cm。

奧利瓦個人檔案

阿其烈‧伯尼托‧奧利瓦（Achille Bonito Oliva），一九三九年生於義大利薩連諾(Salerno)，現居羅馬，並於羅馬大學教授當代藝術史，是「63團體」的成員，曾出版書和詩集：*Made in Mater*(1967)，*Fiction Poems*(1968)。

作為藝術批評家，他在義大利及國際上組織了許多展覽，主要有：「我的愛」(1970)；「消極的活力」(1970)；「人物」(1971)；「參加第七屆巴黎雙年展的義大利部分」(1971)；「有能力的藝評」(1971)；「電影表演」(1972)；「當今義大利的訊息」(1972)；「精緻的棋盤」(1973)；「參加第八屆巴黎雙年展的義大利部分」(1973)；「當代藝術」(1973)；「素描／透明」(1975)；「布魯奈烈斯其和我們」(1977)；「激浪就像激浪」(1978)；「自然藝術的六站」(1978)；「在超現實主義和美國繪

畫之間的藝術題材」(1978);「藝術品事件」(1979);「房間」
(1979);「迷宮」(1979);「義大利：新意象」(1980);「七
○年代的藝術」(1980);「開放八○」(1980);「場域精神」
(1980);「魯莽的意象」(1981);「沃霍爾朝向德‧基里訶」
(1981);「在迷宮裏」(1981);「藝術導師」(1981);「三角
81」(1981);「藝展」(1981);「珍品」(1981);「保羅‧克利」
(1981);「馬塔」(1982);「藝術與藝評」(1982);「義大利
及美國超前衛」(1982);「前衛／超前衛六八～七七」(1982);
「地震」(1982);「參加雪梨雙年展的義大利部分」(1982);
「編織」(1982);「雅典學院」(1983);「三角」(1983);「畫
室」(1984);「四重奏」(1984);「藝術傑作」(1984);「巴黎
雙年展」(1985);「願望」(1985);「義大利藝術一九七○～
八五」(1985);「撤離拿坡里」(1985);「神聖的藝術」(1986);
「新疆界，歐洲／美國」(1987);「歐洲藝術」(1987);「過
渡」(1987);「王宮」(1987);「雕塑語言之死」(1988);「唐
諾‧費斯塔一九六○～一九八七」(1988);「新藍圖」(1988);
「三角」(1989);「義大利藝術研究一九四五～八九」(1989);
「歐洲藝術」(1989);「義大利／西班牙」(1989);「藝術罷
官」(1989);「不同的藝術天才」(1989);「藝術卡通」(1989);
「藝術是錢?」(1990);「歐洲」(1991);「必要的學校」(1991);
「出版認可」(1992);「巴歐羅‧烏切羅，二十世紀藝術中的
戰爭」(1992);「給莫斯科……給莫斯科」(1992);「毀滅的
風景」(1992);「條條大道通羅馬」(1993);「不再考慮」(1993);
「藝術大殿」(1993);「我們更喜歡：五個在藝術與蕭條之間

的空間」(1994);「地震地震」(1994);「危險的身體居所」

(1994);「亞細亞」(1994);「東方攝影藝術」(1995);「藝

術養分」(1995);「帕索里尼和他的死」(1995);「蘇聯藝術」

(1995);「開放九五」(1995)。

此外,他也是「與國際藝術相遇,羅馬一九七○~一九

七八」、「跳板上的藝術家」等大展的總策畫,以及第四十五

屆威尼斯雙年展的主席。

他的著作有:《魔術的疆界》(*Il Territorio magico*, 1971);

《藝術及藝術系統》(1975);《叛徒的思想》(*L'ideologia del

traditore*, 1976);《杜象的生活》(*Vita di Marcel Duchamp*,

1976);《不同的前衛,歐洲—美國》(*Le Avanguardie diverse

Europa/America*, 1976);《前衛之間》(*attraverso le avanguardie*,

1977);《藝評的自治與創造》(*Autonomia e creatività della

critica*, 1980);《義大利超前衛》(*La Transavanguardia Italiana*,

1980);《藝術之夢》(*Il Sogno dell'arte*, 1981);《保羅·克利》

(*L'Annunciazione del segno: Paul Klee*, 1982);《國際超前衛》

(*La transavaguardia internazionale*, 1982);《手工的飛翔》

(*Manuale di volo*, 1982);《藝術家對話》(*Dialoghi d'artista*,

1984);《優雅主題》(*Progetto dolce*, 1986);《超級藝術》(*Super-

art*, 1988);《阿其烈的後塵》(*Il tallone d'Achille*, 1988);《二

○○○年前的藝術》(*L'Arte fino al 2000*, 1991);《只有藝術》

(*L'arte assolutamenle*, 1991);《藝術傳播》(*Propaganda Arte*,

1992);《對話》(*Conversation pieces*, 1993);《全球藝術及技巧》

(*Toto Modo, arti e mestieri*, 1995)。

曾獲得的獎項有：今日藝術國際藝評獎（1980）；國際 Certosa di Padula 獎（1985）；國際 Tevere 一等獎（1986）；布索提獎（1988）；華倫提諾國際藝評金質獎（1991）；法國藝術與文學榮譽騎士獎（1992）。

譯名索引

Verbiest, Carlo　威比耶斯特　166,
　　167

W

Wachweger, Thomas　瓦赫維格
　　113
Walden, Herwarth　華爾登　108
Warhol, Andy　沃霍爾　75,96
Watson, Jenny　華生　181,182
Weibel, Peter　麥伯爾　138
Weiler, Max　懷勒　140
Werkner, Turi　維爾克納　140
Wiitasalo, Shirley　微塔沙婁　176
Willis, Thornton　威里斯　92

Z

Zakanitch, Robert S.　札卡尼奇
　　73
Zimmer, Bernd　辛默　104,109
Zucker, Joel　朱克　94

國立中央圖書館出版品預行編目資料

國際超前衛 ╱ Achille Bonito Oliva等著；陳
國強等譯. -- 初版. -- 臺北市： 遠流，
1996 [民85]
　　面 ； 公分. -- （ 藝術館 ； 29 ）
譯自：Transavantgarde international
含索引
ISBN 957-32-2752-5（ 平裝 ）

1. 藝術 - 西洋 - 20世紀

909.408 85000784

藝術群像

藝術館

藝術館

藝術館 R1024

Surrealism and Women

超現實主義與女人

Caws,Kuenzli,Raaberg編

林明澤、羅秀芝譯

超現實主義與女性關係密切，但在其正式展覽或學術研究裡，卻往往又排除女性。女性在超現實主義中，究竟以何種方式扮演什麼樣的角色？本書從性別角度探討超現實主義作品，清楚呈現女性在男性主導的藝術世界中，普遍被物化、客體化、邊緣化的困境。藉著嚴肅探討當時女性作家及藝術家的作品，本書不僅凸顯女性創作的主體性，也重塑女性在藝術史中的地位。

藝術館 R1025

Woman, Art, and Society

女性，藝術與社會

Whintey Chadwick著

李美蓉譯

抱著重新書寫女性藝術史的野心，本書集合二十多年來多位女性藝術史家的研究，呈現從中世紀至今女性作爲一個藝術家的社會處境，用以回答爲什麼歷史上沒有偉大的女性藝術家，並從作品的論述方式與局限，質疑藝術史如何被撰寫。這本書不僅讓人看到性別、文化與創作複雜的交錯關係，更珍貴的是，它豐富地呈現出從古至今的社會條件及論述改變時，女性藝術作品發生的變化。

藝術館 R1026

浪漫主義藝術

William Vaughan著
李美蓉譯

在十八世紀末這一革命的時代裡，歐洲與北美洲人士在精神與心靈生活均開始進行歷史性的、無法逆轉的改變。自發性理念、直接表現與自然情感也開始改變藝術，鼓舞著藝術家從英雄主義到精神異狀與沮喪等角度，來探討人性本質的極度。本書作者研究當時藝術先驅如哥雅、傑利柯、透納與德拉克洛瓦等大師之成就，並加入許多引人注目的相關畫家、雕塑家或建築家的介紹，以清晰的文筆與良好的敘述架構，呈現此時期的珍貴資料。